序

在一連貫烏克麗麗樂器、媒體、周邊產業的推波助瀾之下，造就了近幾年烏克麗麗的愛好者以百分之三百的速度鋪天蓋地而來，受歡迎的程度已經不亞於當年校園民歌盛行時的全民樂器—吉他，因為烏克麗麗體積小、攜帶方便，四弦易學、毋須任何音樂基礎皆容易入門，很快速的滿足了許多人的音樂夢，這是它的魅力所在。直到我寫完這本書，烏克麗麗正如同一種新的世界語言，正在快速的傳播中……。

日前，個人有機會到國外參加一項名為「烏克麗麗嘉年華」的活動，見到很多來自世界各地的烏克麗麗愛好者，他們的共通點，都是帶著笑臉，見到人的第一句話就是「Aloha」，手上不時比畫著「Shaka」這個手勢。我想這就是這項樂器最獨特的地方，它來自熱情島嶼夏威夷，就應該用夏威夷的方式去展現這項樂器的特點。

烏克麗麗的彈奏承襲了許多弦樂器的彈撥弦技術，但在實際彈奏時，還是有些細微的差別，尤其是在第四弦的使用與和聲功能配置上，是它彈奏上的特色。如果你學習過吉他或其它彈撥樂器，相信可以很快學會烏克麗麗，不過個人覺得學習烏克麗麗，是可以完全秉除彈奏其他樂器的習慣，完完全全用夏威夷的彈奏風格來學習，才能展現這項樂器的特色。而這本書也可以說是我近年來彈奏烏克麗麗的心得報告，音樂法則是共通的，但本書的彈奏方式與觀念完全以夏威夷烏克麗麗的風格為原則。

感謝夏威夷已逝歌手Israel Kamakawiwo' ole帶給我們如此動人的音樂，Kimo Hussey、Jake Shimabukuro兩位大師在彈奏上的啟發，好友Johnson在各項資訊上的協助，感謝我的孩子，樂意當我的學生並且樂此不疲，還有麥書文化公司的同事，每週的研習課程，都提供了我撰寫此書很好的體驗。在此一併致謝。

關於本書

本書為專門針對烏克麗麗(Ukulele)入門學習所設計的教材,內容符合6－15歲之兒童或初接觸烏克麗麗的成人使用,亦適用於4－8歲由專業老師教授之學齡前幼童。根據一項調查顯示4－8歲是對聲音和音調敏銳力的關鍵期,但這時期的孩童普遍有五音不全的問題,若能每天給予一點音樂訓練,隨著年齡增長,幾年下來,幾乎每個人都可以把音唱準了。

　　本書以首調概念為出發點,強調彈、唱與視奏的協調性。使用簡譜即是一種首調概念,用首調記譜除了彈奏的音容易反應之外,對於曲調的進行、和弦構成都可以很輕易的掌握。且遇到C調以外的調性,也不會有太多不好唱的升降音,很容易就可以建立出旋律感,對於樂曲比較容易掌握,這也是本書之所以採用首調概念的主要用意。

　　本書預計分為兩個階段學習,兩個階段皆適合以集體教學或個別上課使用。第一冊以烏克麗麗三元素搖擺(Swing)、切分(Syncopation)、三連音(Triplet)為學習重點,曲目上以童謠或輕鬆曲調為主,包括歌詞、曲式、節拍、音階、音域…等,皆適合兒童或初學的程度使用,以合奏與歌唱方式來培養興趣。第二冊曲目則以通俗流行曲調為主,加上夏威夷風格的專有彈奏法,以音樂性與演奏能力為主要學習方針。學習完一、二冊,相信能夠充分具備此項樂器的彈奏能力,對於日後學習其他各項樂器,都會有很大的幫助。

喔!最後還有一點,也別忘了「自娛且娛人」,才是這項樂器的重點。
祝大家學習愉快 😊 Aloha ~~~~

目錄 CONTENT

CHAPTER 1 Aloha 6

CHAPTER 2 烏克麗麗的家族 8

CHAPTER 3 握琴的姿勢 10

CHAPTER 4 調 音 12

CHAPTER 5 讀 譜 14

CHAPTER 6 按弦與撥弦 18

CHAPTER 7 從C大調出發 20

瑪莉有隻小綿羊 23
布穀 23
蜜蜂作工 24
小星星 25
倫敦鐵橋 26
春神來了 26
老黑爵 27
普世歡騰 28
可貴的友情 29
散塔露琪亞 30

CHAPTER 8 和 弦 32

CHAPTER 9 數 拍 36

小毛驢 37
當我們同在一起 38
生日快樂歌 39

CHAPTER 10 小調基礎三和弦 40

虹彩妹妹 41
青春舞曲 42
捉泥鰍 43

CHAPTER 11 搖 擺（Swing Feel） 44

可貴的友情 45
歡樂年華 46
歌聲滿行囊 47

CHAPTER 12 彈奏 2/4 拍（March） 48

噢！蘇珊娜 49
微風吹過原野 50
恭喜恭喜 50
快樂向前走 51
牛仔很忙 52
老黑爵 53

CHAPTER 13 彈奏 3/4 拍（Waltz） 54

We Wish You a Merry Christmas 55
小白花 56
媽媽的眼睛 57

CHAPTER 14 常用調性與常用和弦 58

CHAPTER 15 彈奏 4/4 拍（Slow Soul） .. 62

　　茉莉花 .. 63
　　童話 .. 64
　　恰似你的溫柔 .. 65

CHAPTER 16 指 法（Finger Picking） .. 66

　　平安夜 .. 69
　　送別 .. 70
　　野玫瑰 .. 71

CHAPTER 17 切 分 .. 72

CHAPTER 18 4/4 拍快板（Folk Rock） .. 74

　　虎姑婆 .. 75
　　小手拉大手 .. 76
　　無樂不作 .. 78
　　故鄉Puyuma .. 79
　　戀愛ing .. 80

CHAPTER 19 三連音（Slow Rock） .. 82

　　蜉蝣 .. 84
　　新不了情 .. 86
　　沒那麼簡單 .. 87

CHAPTER 20 琶 音 .. 88

　　綠袖子 .. 90
　　Love Me Tender .. 91

CHAPTER 21 F 大調音階 .. 92

　　小步舞曲 .. 93
　　快樂頌 .. 94
　　驛馬車 .. 95
　　Aloha' Oe .. 96
　　哆啦A夢 .. 97

CHAPTER 22 G 大調音階 .. 98

　　頒獎樂 .. 99
　　Hawai'i Aloha .. 100
　　耶誕鈴聲 .. 101
　　Crazy G .. 102

CHAPTER 23 顫 音（Tremolo） .. 104

　　聖者進行曲 .. 106
　　奇異恩典 .. 107

CHAPTER 24 換 弦 .. 108

　　後記

　　隱形的翅膀 .. 111
　　龍貓 .. 112
　　古老的大鐘 .. 114
　　天空之城 .. 116
　　揮著翅膀的女孩 .. 118
　　Fly Me To The Moon .. 120
　　小情歌 .. 121
　　那些年 .. 122

目錄 CONTENT

Aloha 阿囉哈～

烏克麗麗（Ukulele）

　　Ukulele俗稱為「夏威夷四弦琴」，音譯為「烏克麗麗」，或簡稱為Uke（烏克），是一種彈撥型式的弦樂器，屬於吉他家族樂器的一種，通常為四條弦，弦的材質大多使用尼龍弦（nylon）或是羊腸弦（gut），聲音柔美而響亮，體積輕巧而玲瓏，非常適合隨身攜帶、團體活動表演之用。

烏克麗麗的歷史

　　烏克麗麗源起於1880年代，當時葡萄牙的移民帶了兩種葡萄牙的傳統樂器到夏威夷群島，幾個製琴師們將這兩種葡萄牙傳統樂器做結合，製作出一種很像小型吉他的樂器，當時叫做manchete，類似現代巴西、葡萄牙當地的傳統樂器Cavaquinho（葡萄牙文，譯為卡瓦奇歐），但體型比卡瓦奇歐較小一些，就是現在所稱的烏克麗麗（Ukulele）。因此，我們可以這麼說，烏克麗麗實際上是源起於葡萄牙，但它卻植根於夏威夷文化而成為夏威夷音樂的重要元素之一。

　　與烏克麗麗相關的音樂大多來自於夏威夷，在那裡很多人稱這種樂器為一種「Jumping Flea（跳躍的蚤子）」，也許是因為在彈奏烏克麗麗的手指動作還有身體的律動，常常會類似

「跳蚤」一樣的快速律動。烏克麗麗樂器傳入夏威夷之後，不僅受到人民的喜愛，傳入宮廷中，更受到皇宮貴族的推崇，郡王們給了Ukulele另一種解釋，意思是「來到這裡的禮物」，Uku是「禮物」，lele是「送來」的意思，自此烏克麗麗便成為皇宮活動中不可或缺的樂器之一。不管怎麼解釋，從字義上我們可以了解到烏克麗麗是一種極富樂趣、俏皮的樂器，特別適合音樂入門、團康活動、逗趣演出。

夏威夷精神 — 沙卡（Shaka）

　　許多玩烏克麗麗的人，喜歡比出一個「六」的手勢，這個手勢叫沙卡（Shaka）。關於這個手勢的由來傳聞很多，大概是在敘述一位夏威夷衝浪愛好者，在一次衝浪活動中遇到了鯊魚，他奮力抗鯊，正當很多人驚恐逃竄之餘，他從水中伸出了一隻中間三根手指被鯊魚咬掉的手，告訴人們鯊魚已經被擊退，請大家可以放心，這個手勢後來就成為夏威夷當地的一種習俗，當你想感謝他人、問候他人或告別時，可以一邊說著阿囉哈（Aloha），一邊比出沙卡（Shaka）的手勢，這個手勢便成為夏威夷的精神代表。下次我們見面時別忘了用這個手勢打個招呼喔！

烏克麗麗的家族

外　型

　　烏克麗麗在外型上主要可分為吉他型（或稱8字形）和鳳梨型（橢圓形）兩類，吉他型的烏克麗麗音色較為明亮，鳳梨型的音色則較為柔和。

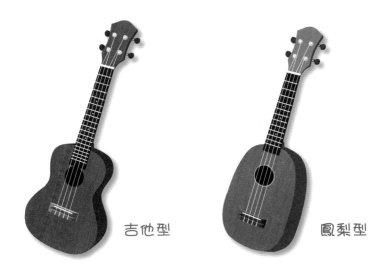

吉他型　　　　　　　　　鳳梨型

尺　寸

　　依照尺寸來分，烏克麗麗可以分成高音（Soprano）、中音（Concert）、次中音（Tenor）和低音（Baritone）。

尺寸與常用調音方式如下表：

種類名稱	弦長	總長度	常用調音方式
高音或標準型 （Soprano or Standard）	13"（33cm）	21吋（約53cm）	A、D、F#、B 或 G、C、E、A（G為高八度）
中音（Concert）	15"（38cm）	23吋（約58cm）	G、C、E、A 或 G、C、E、A（G為低八度）
次中音（Tenor）	17"（43cm）	26吋（約66cm）	G、C、E、A（G為低八度）或 D、G、B、E
低音（Baritone）	19"（48cm）	30吋（約76cm）	低八度的 D、G、B、E

上述之尺寸為一般常見尺寸，外觀都一樣，琴的大小不一樣，發出的聲音也不一樣，Soprano、Concert手把小，音色響亮而甜美，適合入門或孩童使用，Tenor音色厚實而柔和，適合手型較大者使用。

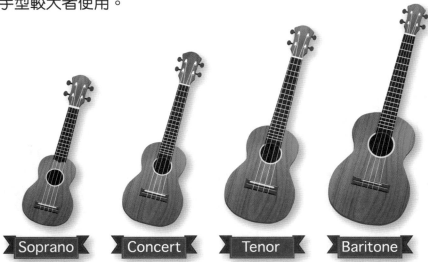

Soprano　　Concert　　Tenor　　Baritone

烏克麗麗各部名稱

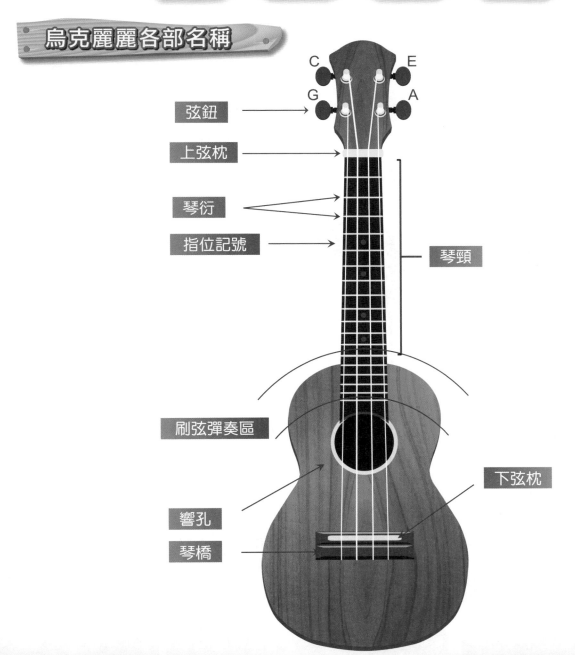

弦鈕

上弦枕

琴衍

指位記號

琴頸

刷弦彈奏區

下弦枕

響孔

琴橋

握琴的姿勢

彈奏烏克麗麗可以站著彈也可以坐著彈，由於體積小且重量輕，所以非常適合邊跳邊彈的演出方式。

比較傳統的握琴方式，是將琴置於胸口的位置，琴身就直接頂住大手臂，這樣可以很輕鬆的將琴固定住。另外一種比較現代，也比較多人採用的持琴姿勢，是使用小手臂，將琴身的邊緣輕壓在約腰部的位置（如右圖），並且讓琴頭微微揚起30度左右，手掌很自然的放在指板與琴身的交界處，手指輕扶於側板，所有的動作應該是輕鬆且自然。特別注意琴貼近於身體時，切勿讓琴的背板大面積的緊貼於胸前，這樣容易讓音色變悶且短。

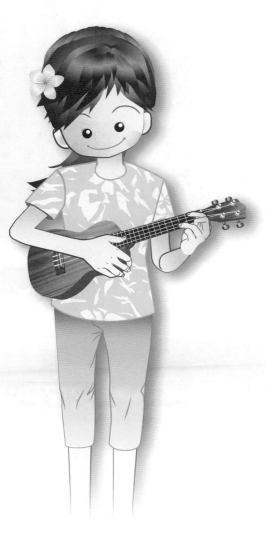

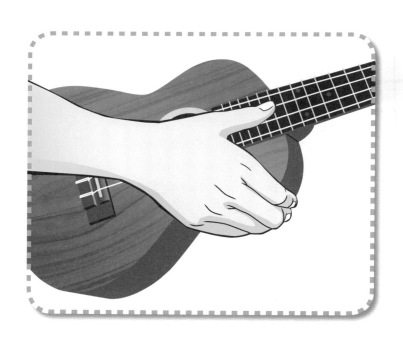

左手的拇指放置在琴頸後方並且與琴頸垂直的位置，手掌虎口處靠在另一邊的琴頸後方，當手指按弦後就形成三點接觸，這樣就可以保持琴的平衡，自由來回的在指板上做移動。

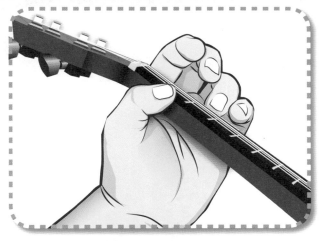

▲ 拇指不要超出指板面太多

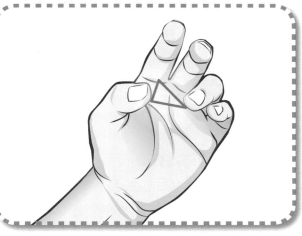

▲ 以三點接觸的方式握琴

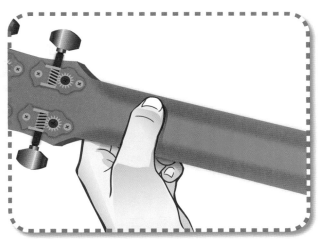

▲ 拇指與琴頸近似垂直

配 件

烏克麗麗彈奏時也經常使用一些配件，來輔助彈奏上的需要。

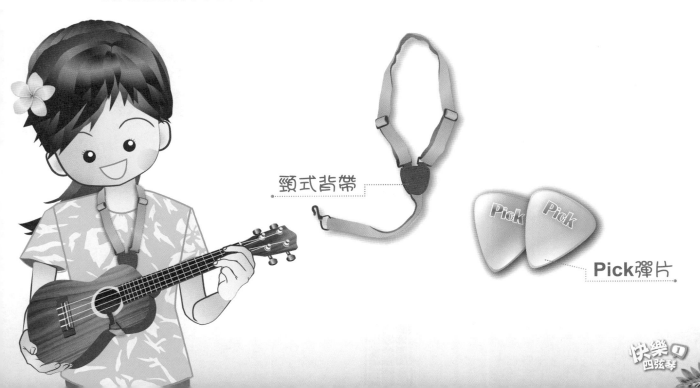

頸式背帶

Pick彈片

調 音

任何一種樂器在在彈奏之前都必須先調整正確音高，才能得到悅耳的共鳴。

調音的方式是利用調音弦鈕，將弦鈕順時針或逆時針的轉緊放鬆，當弦轉緊時音高會變高，當將弦放鬆時音會降低，初學時使用調音器來幫助我們調音，最常見的是一種夾式調音器（如右圖），夾在琴頭上，吸收琴上的振動頻率來調音。

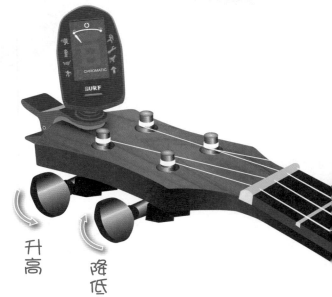

升高　降低

調音器調音

最常見且最簡便的調音方式就是「電子調音器」。一般剛買回來的琴，或許本身已經有調過音，但是經過一段時間，琴弦會隨著周圍環境溫度的變化，熱漲冷縮使得音準改變，音會有些微的偏差，所以每次在彈奏之前，都必須先做好調音的工作。依照調音器的指示，通常弦只需作些微的轉緊或放鬆，便可以調到我們需要的音高。

一般調音器使用上非常簡單，打開調音器開關，撥動想要調音的那條弦，在調音器上會顯示該弦的音高，在烏克麗麗上從第4弦到第1弦，依序為G、C、E、A，你只需要放鬆或轉緊弦鈕，將調音器上的指針，調整該音的中央位置即可，此調音器可以一直夾到你練習完畢再取下，隨時保持音的準度。

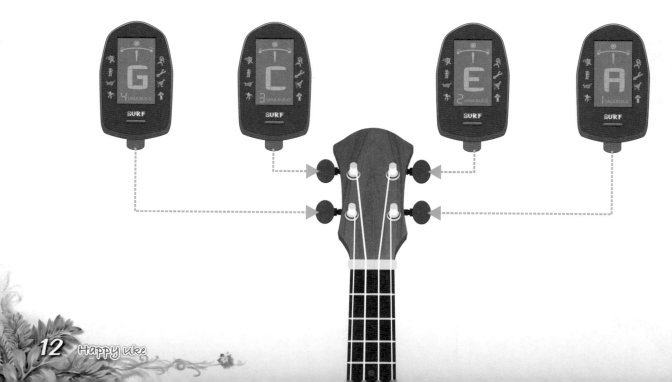

相對音調音法

如果電子調音器剛好沒電了，烏克麗麗也可以透過相對音高的方式來調音，但是這種方式多半需要靠一點音感的輔助。常用的調音法是在鋼琴鍵上找出相對音，烏克麗麗從第4弦到第1弦分別是G、C、E、A（G音為高八度音的G）這四個音，其中C為最低的音，在鋼琴上彈出音高，調整弦鈕，將對應弦調整至與鋼琴相同的音高。

鋼琴中央C

G C E A

第4弦（最低音） 第3弦 第2弦 第1弦

當我們需要跟其他樂器合奏時，樂器間相互的音高一定要相同，聲音才會是和諧的。如果身邊沒有調音器、鋼琴或其他可以提供標準音高的樂器時，可以跟合奏的樂器要一個C的音高或是空弦音上任意一個音的音高，有了一個標準音之後，再利用不同弦但相同音的原理，使用相對調音法調出音準。

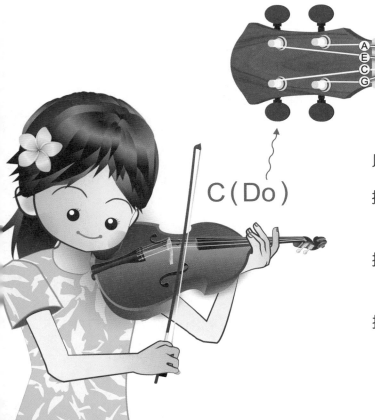

C（Do）

以第3弦空弦音C為基準音。

按住第3弦上第4琴格的E音，
　　調整第2弦空弦音至與其音高一樣。

按住第2弦上第5琴格的A音，
　　調整第1弦空弦音至與其音高一樣。

按住第2弦上第3琴格的G音，
　　調整第4弦空弦音至與其音高一樣。

CHAPTER 5 讀 譜

　　烏克麗麗的樂譜與所有樂器的讀譜方式一樣，國際上常使用五線譜，華人地區則多半使用簡譜。本書為使樂譜能夠大眾化，大多數樂譜將使用烏克麗麗四弦譜、簡譜對照的方式，做為樂譜的紀錄方式。下面我們先來看看簡譜與五線譜之間的關係。

拍　號

　　當我們拿到一份樂譜之後，首先就是要先看一下調號與拍號，再來決定用什麼方式來伴奏。拍號是用分數的型式來標示，分母表示拍子的時值，也就是表示樂曲是用幾分音符來當一拍，分子表示每一小節裡有幾拍，2/4就是以四分音符為一拍，每一小節有2拍；3/4以四分音符為一拍，每小節有三拍，讀法是先讀分母，再讀分子，比如2/4叫四二拍，3/4叫四三拍，6/8叫八六拍。

$\dfrac{2}{4}$ 四二拍（每小節二拍）　　$\dfrac{4}{4}$ 四四拍（每小節四拍）

$\dfrac{3}{4}$ 四三拍（每小節三拍）　　$\dfrac{6}{8}$ 八六拍　複拍子（每小節二拍）

調　號

　　調號代表了一首樂曲主音的高度。為了符合每個調子的組合結構，某些音要升高或降低，將這些音寫在五線譜的開頭，來辨識調性。在簡譜中，會直接以調號的英文「Key」來表示調性，或是以1=D或1=G來表示。

Key=C　　　　　　　Key=F　　　　　　　Key=G

音　高

　　簡譜的記法是一種「首調式」，也就是說不管彈奏什麼調性，唱出來的樂感都只會有一種。在樂譜中我們則以阿拉伯數字1、2、3、4、5、6、7，代表每個音的音高，在數字上方加一點代表高音，在數字下方加一點，則代表低音。

一個C調音階，唱名是1(Do)→2(Re)→3(Mi)→4(Fa)→5(Sol)→6(La)→7(Ti)→i
(Do)，到D調我們還是唱Do→Re→Mi→Fa→Sol→La→Ti→Do，只是在音高會變高，
唱名則是不變，這種叫做「首調式」，不然你的D調音階會變成，2(Re)→3(Mi)→
#4(升Fa)→5(Sol)→6(La)→7(Ti)→#i(升Do)→2(Re)不僅難唱，而且會出現很多升、降的
變音記號。

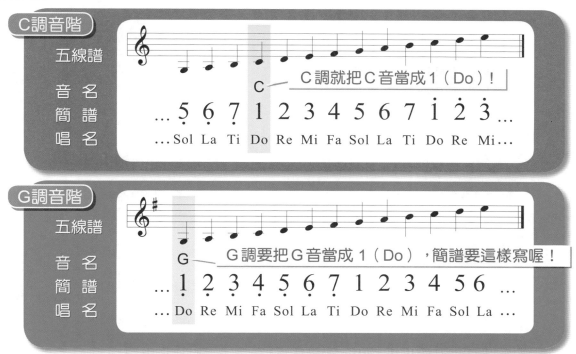

除此之外，也會有所謂的臨時變音記號，會在左上方加上♯(升)或♭(降)的變音記
號來表示。

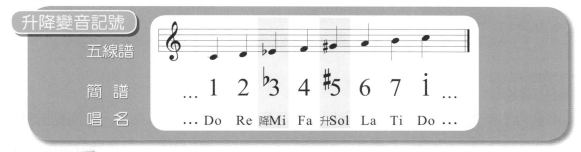

節 拍

在樂譜上習慣用小節線來區分音樂段落，兩個小節線以上，可稱為「樂句」，很多個
樂句組合在一起，就形成「樂譜」。一個樂譜的形成也就成就了音樂的產生，裡面記錄了
各種的音樂元素，常見的像調號、反覆記號、拍號、速度…等等，都會在樂譜中出現。兩
個小節線內的空間，我們叫它為「小節」，小節內由數個拍點組合而成，從拍號中我們便
可以知道，一小節內需要幾個拍點。而拍點的長短、音的高低、彈奏的輕重…等等，便能
構成一段旋律。

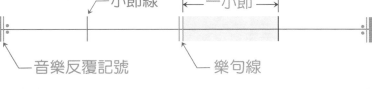

在小節裡面的音符，我們可以稱它們為「旋律」，依照音符的長短，可以區分為全音符、2分音符、4分音符、8分音符…等等。

以4/4的拍號為例：

𝅝	全音符	1 － － －	（一個音有4拍）	
𝅗𝅥	2分音符	1 － 1 －	（一個音有2拍）	
♩	4分音符	1 1 1 1	（一個音有1拍）	
♪	8分音符	11 11 11 11	（一個音有1/2拍）	
♬	16分音符	1111 1111 1111 1111	（一個音有1/4拍）	

休止符

▬	全音休止符	0 － － －	（一個休止符有4拍）
▬	2分休止符	0 － 0 －	（一個休止符有2拍）
𝄽	4分休止符	0 1 0 1	（一個休止符有1拍）
𝄾	8分休止符	01 01 01 01	（一個休止符有1/2拍）
𝄿	16分休止符	0111 0111 0111 0111	（一個休止符有1/4拍）

附點音符

附點音符的附點是加註在音符的後面，任何音符都可以加上附點。一個附點的音長為原來音長的一半，以一個4/4拍為例，一個附點四分音符的這個附點，就是四分音符（1拍）的一半（半拍，或稱1/2拍），此附點四分音符的總音長為1拍（四分音符）+半拍（附點）=1拍半。

𝅝.	附點全音符	1 － － － ＋ 1 －	（一個音有6拍）
𝅗𝅥.	附點2分音符	1 － ＋ 1	（一個音有3拍）
♩.	附點4分音符	1 ＋ 1	（一個音有1又1/2拍）
♪.	附點8分音符	1 ＋ 1	（一個音有3/4拍）
♬.	附點16分音符	1 ＋ 1	（一個音有3/8拍）

以下有幾段旋律，我們來試著看簡譜，用手或用腳踩打拍子，大聲的唱出他們的音名。在簡譜上方的英文字叫做和弦，可以請老師或懂伴奏的朋友幫你伴奏，未來我們也可以一起合奏。

4/4 Run Run Run（自編曲）

C			G7				
1 2	3 1	2 3	4 2				

C G7 C
3 4 5 3 4 2 1

C G7
5 4 3 5 4 3 2 4

C G7
3 2 1 3 2 5 5

C G7
1 2 3 1 2 3 4 2

C G7 C
3 4 5 3 4 2 1

3/4 Dancing Queen（自編曲）

C
5· 3 1 |

C
5· 3 1 |

G7
2· 3 4 2 |

C
3 — 1 |

C
5· 3 1 |

C
5· 3 1 |

G7
2· 4 3 2 |

C
1 — — ||

4/4 Ukulele Song（自編曲）

C
3 1 1 3 1 1 3 5 5

G7 C
4 2 2 4 2 2 3 2 1

C
3 1 1 3 1 1 3 5 5

G7 C
1 2 3 4 5 4 3 2 1 3 1

CHAPTER 6

按弦與撥弦

按 弦

　　烏克麗麗的琴格很短，按弦時只要讓手指按壓在琴格的中央位置即可，要注意的是，手指關節必須呈凸狀，指尖末梢是以近似垂直的方式按弦，這樣輕輕加點力量，就可以把琴弦按緊。另外，儘可能將按弦手指的指甲剪掉，這樣弦容易按緊，彈奏時就比較不會有雜音了。

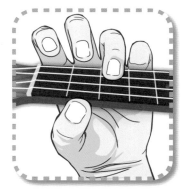

▲手指按在琴格中央位置

▲ 手指按弦位置

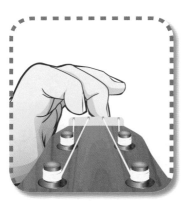

▲ 關節要直

　　為了讓彈奏時可以更快速的找到音，一般使用四線譜來當作彈奏的參考。四線譜上常用阿拉伯數字，表示彈奏的位置。意思是說，在弦上的數字，即表示在此拍上要按住該弦的琴格數，如下圖即為要按第2弦第3琴格，至於使用哪根手指按，看當時的演奏而定，但是唯一不變的是，如果遇到多音或是快速的時候，手指按弦必須合理的分工，而不是使用「一指神功」喔，這樣才能提升演奏速度。

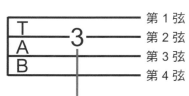
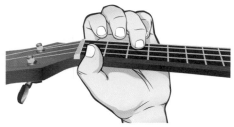

如下圖，表示此拍上，要按住第4弦第2琴格上的音。

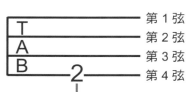
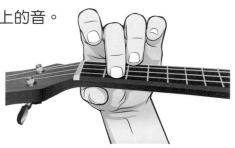

如下圖，如果四線譜上為0，那代表此音不用按，直接彈奏即可，也稱呼它為「空弦音」。

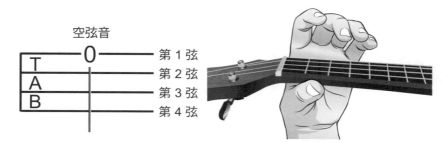

空弦音

T	0	── 第 1 弦
A		── 第 2 弦
B		── 第 3 弦
		── 第 4 弦

 撥 弦

　　烏克麗麗的撥弦方式，可以使用拇指來撥弦，將右手手指托在側板上，根據音色需要，可以使用指腹撥弦，也可以留一點指甲，使用指甲撥弦。使用指腹撥弦，聲音柔軟、舒服；使用指甲撥弦，聲音結實、有力。

　　拇指撥弦時，可以使用「止弦法」的方式彈奏，「止弦法」是將拇指往下撥弦後，停在下一條弦上，然後再抬起來，反覆這個動作來彈奏。這樣的彈法，可以使得聲音更為有力度。

❶ 拇指觸弦位置

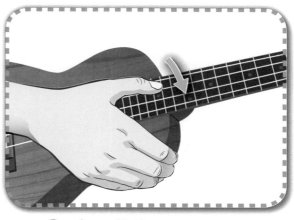

❷ 往下撥弦

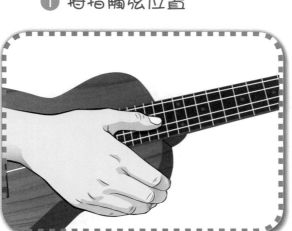

❸ 停在下一弦上

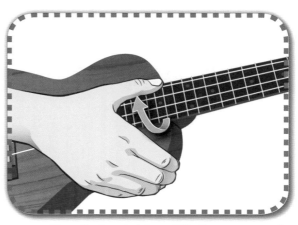

❹ 拇指抬起，彈奏下一個音。

CHAPTER 7 從C大調出發

在音樂中，每一首樂曲都有它們自己的主要架構及特性，這就是我們所說的調性（Key）。調性有分大調（Major Key）及小調（Minor Key），大調有著明亮、輕鬆的感覺，常用於輕快的歌曲中，而小調則帶點沉悶、哀愁，多用於離愁的歌曲當中。而每一個大小調都是由七個音符所組成，將它們依順序排列，排列起來的一組音，我們稱之為音階（Scale）。大調音階的排列方式，是兩音之間的音程距離依照「全音、全音、半音、全音、全音、全音、半音」的排列法則，所排列出來的音階就是一個大調音階。

全音與半音指的是一種音跟音高低之間的距離，你也可以這麼理解，音階中的第一音與第二音，距離比較長是全音，那第三音到第四音之間距離比較短，叫半音。就好比鋼琴上白鍵到白鍵中間如果有黑鍵，那兩個白鍵的距離就是全音，中間沒有黑鍵的叫做半音。

我們來看看C大調音階。一個由C音起頭並且依照「全、全、半、全、全、全、半」排列方式的音階，我們就稱為C大調音階。依照這個觀念，那麼在十二平均律（C、C#、D、D#、E、F…）中的每個音都可以當作一個音階的起音，這樣就會造成每個音階的高度不同而有了不同調性的產生，所以有的歌曲叫D大調，有的歌是G大調…等。

現在我們以C音為第一個音，依照「全音、全音、半音、全音、全音、全音、半音」的排列方式，把音階排列出來，就形成「C、D、E、F、G、A、B、C」，其中E、F；B、C之間的音程就是半音。下方有一個表格，你可以看出音階與音名，簡譜之間的關係！

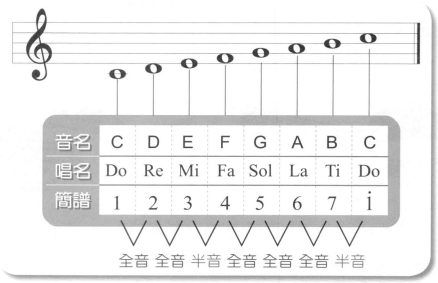

音名	C	D	E	F	G	A	B	C
唱名	Do	Re	Mi	Fa	Sol	La	Ti	Do
簡譜	1	2	3	4	5	6	7	1̇

全音 全音 半音 全音 全音 全音 半音

口訣：3、4；7、1之間的距離是半音，其餘皆為全音。

全音與半音在琴格上的分佈

在開始彈奏之前，希望讓你知道，烏克麗麗就像任何弦樂器一樣，每一琴格之間代表的音程距離是半音，那麼每兩琴格之間的距離就是一個全音。有了這個觀念，只要告訴你起始的音，你再依照上面音階的全音半音組成順序，相信你自己已經可以推算出來音階的分佈位置了。

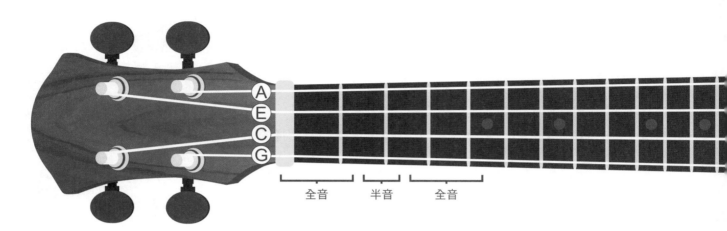

相鄰琴格彼此間互為半音，兩個半音等於一個全音。

接下來，我們要開始來彈奏C大調的音階，如果你的烏克麗麗已經調好音的話，C調的Do音，根據音高與震動頻率的關係，Do音就會在第3弦的空弦上，然後依照全音與半音的關係，慢慢把音往上升高，或許可以在單一弦上就可以找出Do、Re、Mi的音，但是在一條弦上彈奏音階，並不符合效益，找出相鄰弦上的相同音，換弦彈奏，可以省事不少。

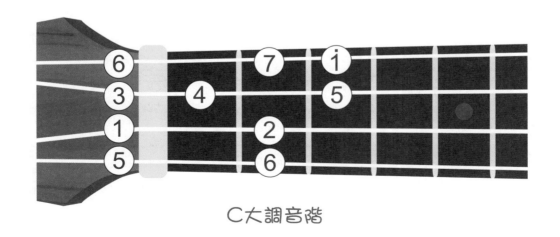

C大調音階

每條弦上的音，都可以根據全音、半音的原理，往指板下方一直延續喔。

練習第3弦上C（Do）、D（Re）二音 ♩=80

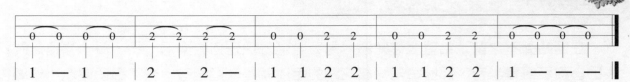

練習第2弦上E（Mi）、F（Fa）、G（Sol）三音 ♩=80

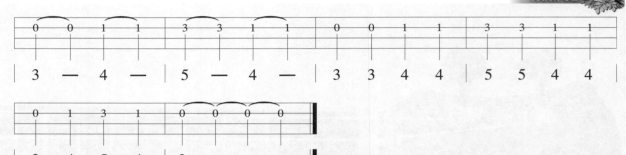

練習第1弦上A（La）、B（Ti）、C（Do）三音 ♩=80

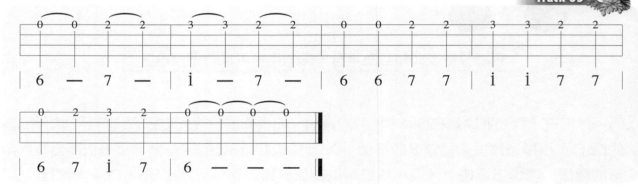

練習C大調全部音階 ♩=80

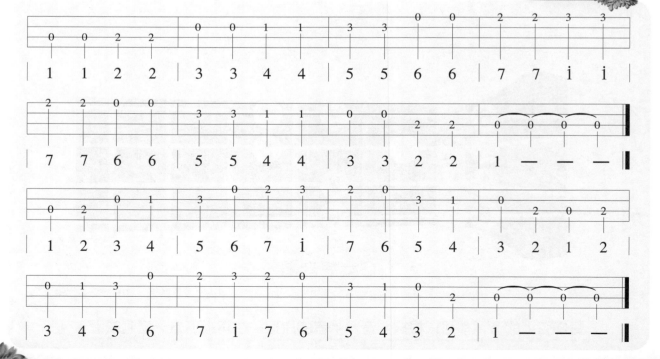

Track 05

Key：C
4/4 ♩＝100

瑪莉有隻小綿羊
Mary Had A Little Lamb

美國童謠

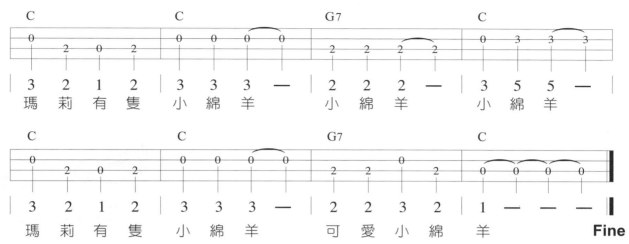

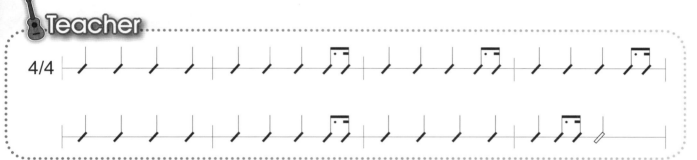

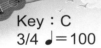

Track 06

Key：C
3/4 ♩＝100

布穀

德國民謠

快樂四弦琴 **23**

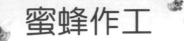

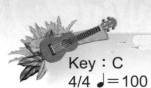

Key：C
4/4 ♩=100

蜜蜂作工

德國民謠

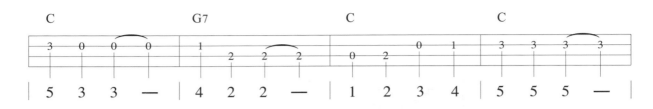

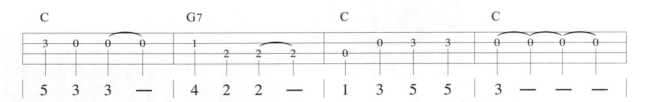

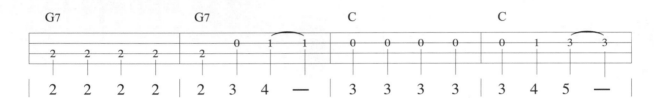

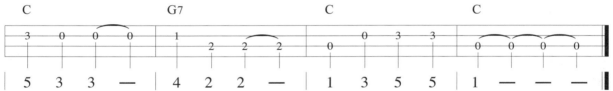

Fine

4/4

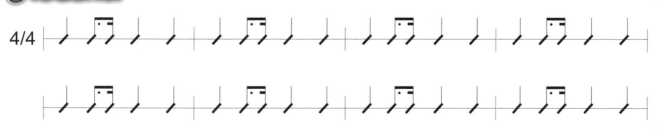

Key：C
4/4 ♩＝100

小 星 星
Twinkle, Twinkle Little Star

曲：莫札特

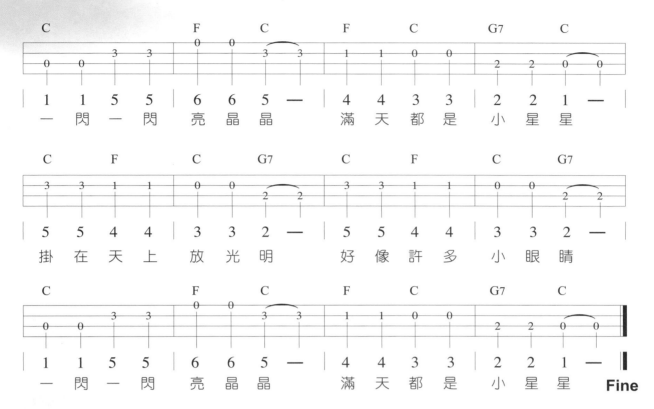

C				F	C		F	C			G7		C	
1	1	5	5	6	6	5	—	4	4	3	3	2	2	1 —
一	閃	一	閃	亮	晶	晶		滿	天	都	是	小	星	星

C	F		C	G7		C	F		C	G7			
5	5	4	4	3	3	2 —	5	5	4	4	3	3	2 —
掛	在	天	上	放	光	明	好	像	許	多	小	眼	睛

C				F	C		F	C			G7		C	
1	1	5	5	6	6	5	—	4	4	3	3	2	2	1 —
一	閃	一	閃	亮	晶	晶		滿	天	都	是	小	星	星

Fine

Teacher

4/4

倫敦鐵橋
（頭兒肩膀膝腳趾）

英國民謠

Key：C
4/4 ♩＝100

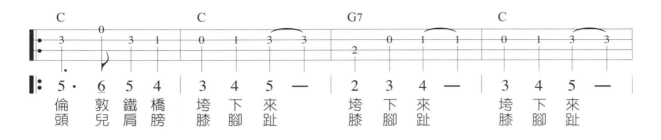

5·	6	5	4	3	4	5 —

倫 敦 鐵 橋 垮 下 來　垮 下 來　垮 下 來
頭 兒 肩 膀 膝 腳 趾　膝 腳 趾　膝 腳 趾

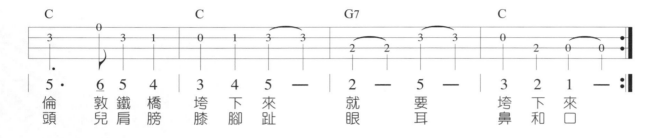

5· 6 5 4 ｜ 3 4 5 — ｜ 2 — 5 — ｜ 3 2 1 — ｜

倫 敦 鐵 橋 垮 下 來　就 要　垮 下 來
頭 兒 肩 膀 膝 腳 趾　眼 耳　鼻 和 口

春神來了

德國民謠

（附點音符）
Key：C
4/4 ♩＝100

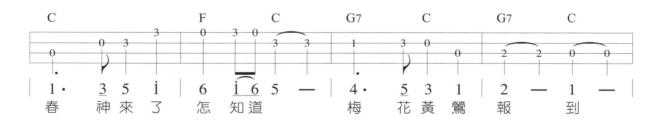

1· 3 5 i ｜ 6 i 6 5 — ｜ 4· 5 3 1 ｜ 2 — 1 — ｜

春 神 來 了 怎 知 道　梅 花 黃 鶯 報 到

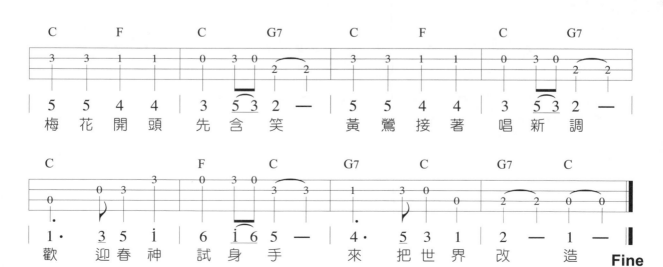

5 5 4 4 ｜ 3 5 3 2 — ｜ 5 5 4 4 ｜ 3 5 3 2 — ｜

梅 花 開 頭 先 含 笑　黃 鶯 接 著 唱 新 調

1· 3 5 i ｜ 6 i 6 5 — ｜ 4· 5 3 1 ｜ 2 — 1 — ｜

歡 迎 春 神 試 身 手　來 把 世 界 改 造

Fine

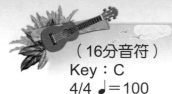

老黑爵
Old Black Joe

（16分音符）
Key：C
4/4 ♩＝100

美國民謠

反覆記號

　　隨著歌曲越來越多小節，譜上會開始會出現一些符號，在小節尾端有兩個黑點的稱為「反覆記號」，看到反覆記號，就往前找到另一個反覆記號的地方，再彈奏一次。不一樣的地方，會用1.、2.的區塊把它們獨立出來，稱為一房(訪)、二房（訪）。

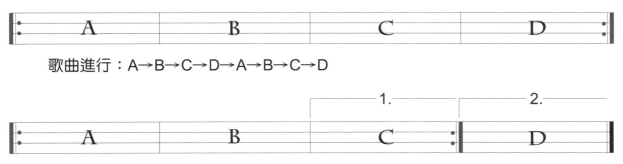

歌曲進行：A→B→C→D→A→B→C→D

歌曲進行：A→B→C→A→B→D

一般烏克麗麗的第4弦是高八度的G音，這樣的定弦方式，除了聲音非常和諧之外，在彈奏某些曲子時，可以利用這條弦，讓彈奏變得更簡易。

普世歡騰
Joy To The World

Key：C
4/4 ♩＝100

曲：韓德爾

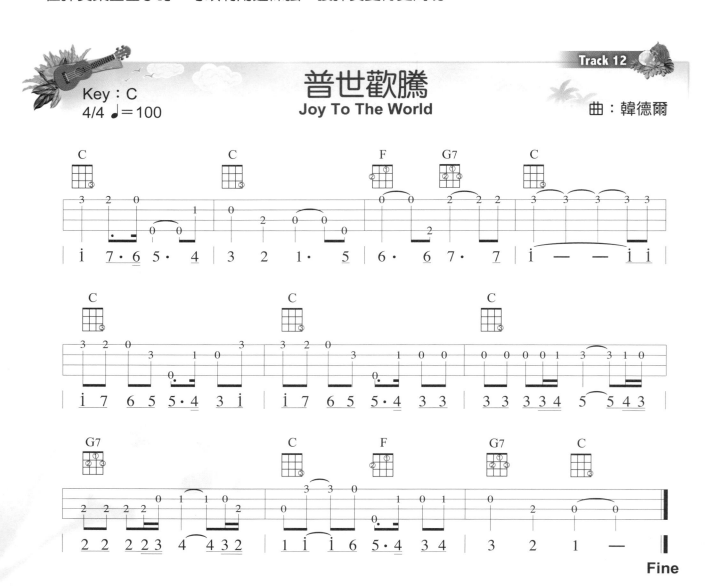

Fine

音階再延伸

　　如果遇到音域比較廣的歌曲，我們就要把音繼續再往下延伸，往下延伸的音，還是要依照全音（移2格）、半音（移1格）的方式延伸下去。

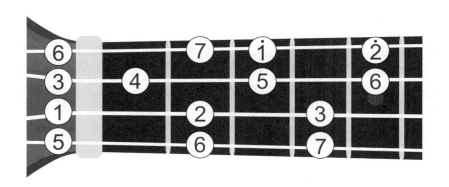

Key：C
4/4 ♩＝100

可貴的友情
Old Folks At Home

Stephen Foster
美國民謠

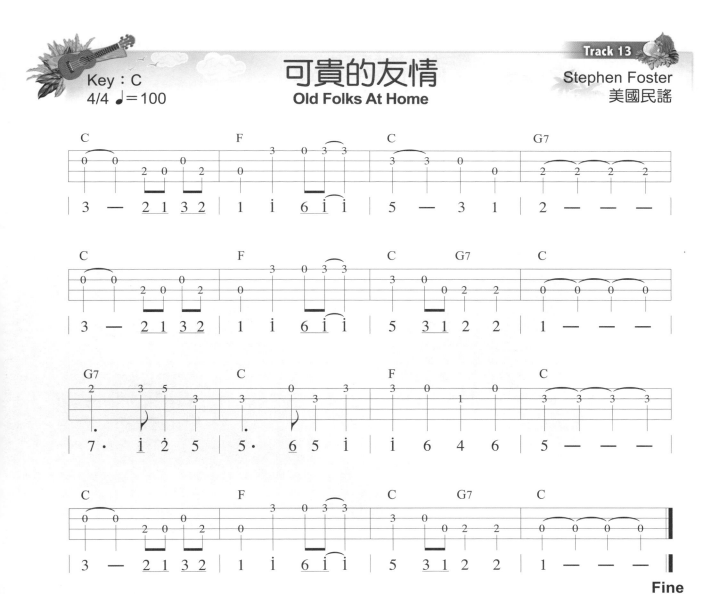

Fine

變音記號

　　為了旋律的需要，在基本音階上做升音、降音的彈奏，這些升降音的記譜方式，習慣就在基本音的左上方(數字簡譜)或是右上方(音名)的地方，加上「變音記號」來表示。

$$\sharp 4 = F\sharp \qquad \flat 3 = E\flat \qquad \natural 5 = G\natural$$

　　常使用在譜上的變音記號有三種：升記號(\sharp)、降記號(\flat)、還原記號(\natural)。這裡要特別注意，當小節中有一個音被加上變音記號之後，同小節內的相同音，都必須自動加上變音記號來彈奏，後面的音不需再逐一加註記號，如果需要回到基本音階時，則在音上再以還原記號表示，代表此音或往後的音，需要回到基本音階。

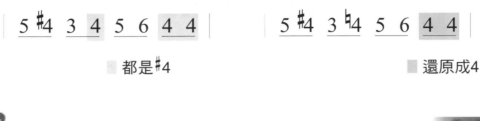

都是$\sharp 4$　　　　　　　　　　　　還原成4

散塔露琪亞
Santa Lucia

Key：C
3/4 ♩=100

義大利民謠

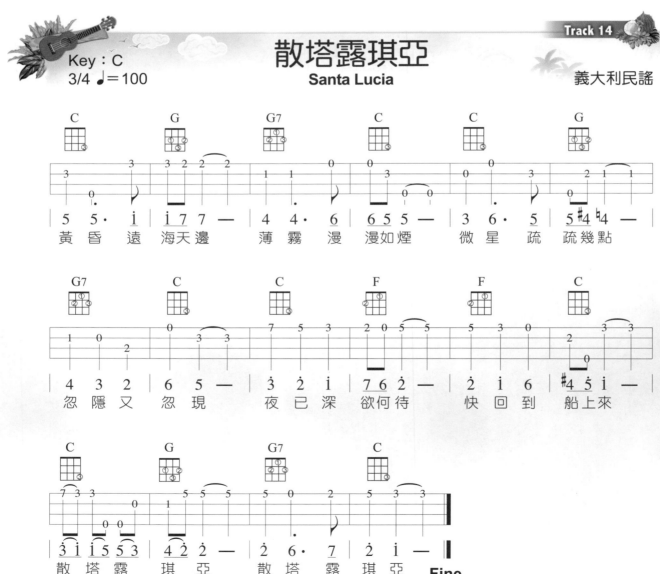

黃昏　遠　海天邊　薄霧　漫　漫如煙　微星　疏　疏幾點

忽　隱　又　忽　現　夜已深　欲何待　快　回　到　船上來

散塔露　琪亞　散塔露　琪亞　　**Fine**

更多關於第4弦的練習

前面的幾首歌曲，漸漸地有加入第4弦的彈奏，這也是烏克麗麗彈奏上非常重要得特色之一。善用第4弦上的音，可以讓一連串音階轉換時，變得更好彈，也可以利用相同音但不同弦的特性，彈奏出不一樣的效果，甚至加入在旋律上搭配彈奏，也會有宛如兩把琴彈奏的效果。

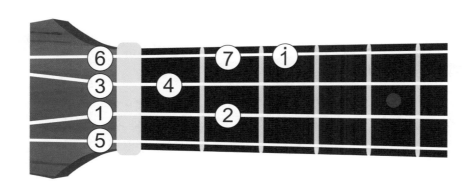

Track 15

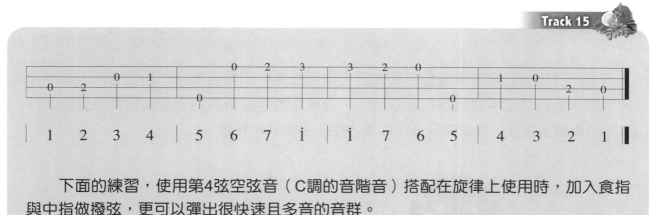

下面的練習，使用第4弦空弦音（C調的音階音）搭配在旋律上使用時，加入食指與中指做撥弦，更可以彈出很快速且多音的音群。

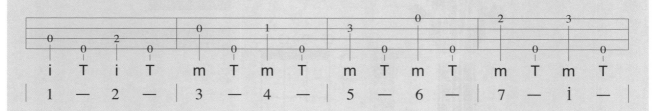

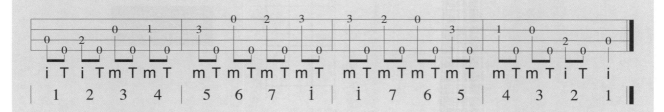

註：T代表拇指、i是食指、m是中指、a無名指。

CHAPTER 8 和 弦

在這章之前，我們學的都是以單音的形式來彈奏，這章開始，我們要來學習和弦（Chord）的彈奏。和弦是指由兩個或數個以上的音高組合，再同一個時間點鳴響時產生的一種和聲效果，不同的和弦由不同的音所組成，可以同時演奏，亦可分開演奏。若分開演奏，我們稱為「分散和弦」。

和弦的結構類型有很多，如果按照組成音的多寡來區分，和弦可以分為三和弦（Triad Chord）、七和弦（Seven Chord）…等。三和弦是由三個音組成，七和弦是由四個或四個以上的音組成。依照功能性也可以分為大和弦（major）、小和弦（minor）、增和弦（augment）、減和弦（diminish）…等，不過你暫時不需記這麼多，烏克麗麗入門階段常用的和弦不外乎是大和弦、小和弦、屬七和弦這三種。

下面是往後我們經常會看到的和弦圖，在和弦圖中，會告訴我們和弦名稱，圓圈中的數字會告訴我們左手要用哪根手指按弦，而琴格數字告訴我們手指該按第幾弦的第幾格，剛開始練習和弦，我會建議依照和弦表中的手指來做練習。

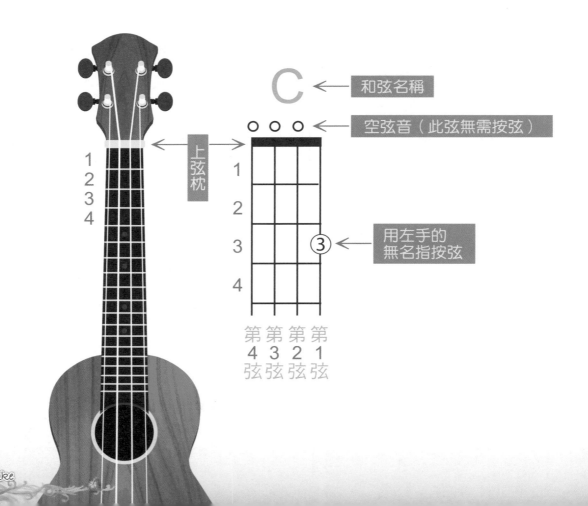

C ← 和弦名稱

○ ○ ○ ← 空弦音（此弦無需按弦）

上弦枕

③ ← 用左手的無名指按弦

第4弦 第3弦 第2弦 第1弦

C調基礎三和弦

下圖中的和弦圖表是一個基礎的三和弦，也是音樂和聲進行中不可或缺的三個重要架構。C和弦全名叫做Cmajor Chord，我們就直接簡稱叫「C和弦」，在C調的音樂中為主和弦，和聲最為穩定，F和弦全名叫Fmajor Chord，簡稱叫「F和弦」，在音樂為下屬和弦，它讓音樂從穩定趨向於不穩定，而G7和弦全名叫Gseven Chord，我們直接唸為「Gseven和弦」，在音樂中是最不穩定的一個和弦，所以下一個和弦往往會是接到穩定的C和弦，而音樂就從這三個和弦開始，輪流出現、周而復始，然後在其間穿插其他色彩變化的和弦。

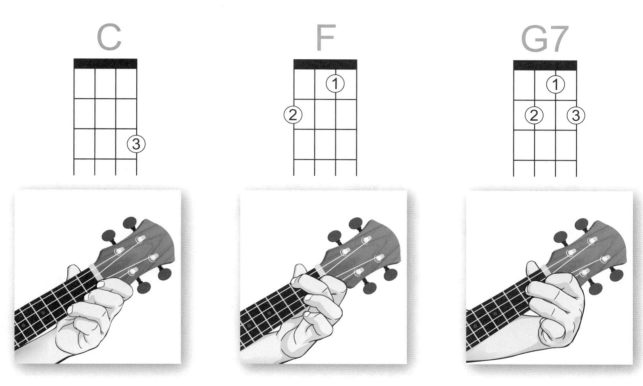

刷奏（Strumming）

左手按好和弦後，右手可以開始來彈奏，烏克麗麗大部分時間使用單指來彈奏，最常使用的食指或拇指，刷弦位置大約在指板的尾端，接近響孔的地方，音色呈現柔軟、甜美的感覺。

← 刷奏位置

使用食指刷奏

食指刷奏是最常也最多人使用的刷奏方式，彈奏時可以讓手指微微握拳或自然下垂，使用食指指甲末端位置做刷弦，使用手腕上下擺動，手腕盡量力求放鬆，做類似甩手的動作，彈奏的動作必須一氣呵成。

下刷奏（**Down**）

上刷奏（**Up**）

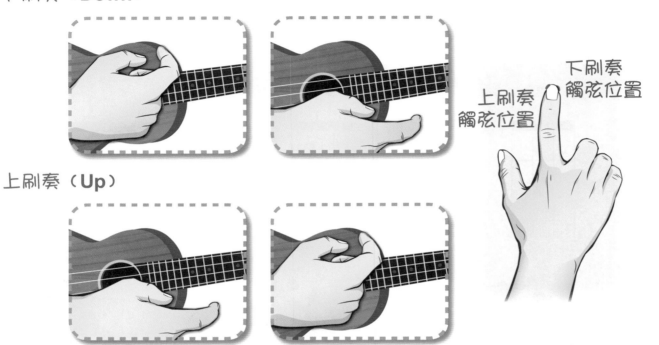

上刷奏觸弦位置　下刷奏觸弦位置

刷奏記號

刷奏可以分為兩種，一種是下刷奏（箭頭往上），另一種是上刷（箭頭往下），在譜上的記號如下圖所示，由上刷與下刷的配合，配上拍子的長短，就可以彈出富有變化的節奏。

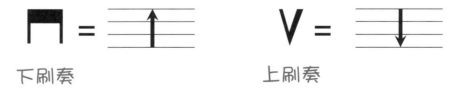

下刷奏　　　　　　　　上刷奏

刷奏除了上刷下刷之外，還要有輕重，這樣刷起來才會有律動。加強重拍記號：

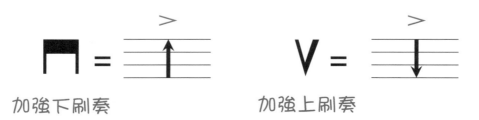

加強下刷奏　　　　　　加強上刷奏

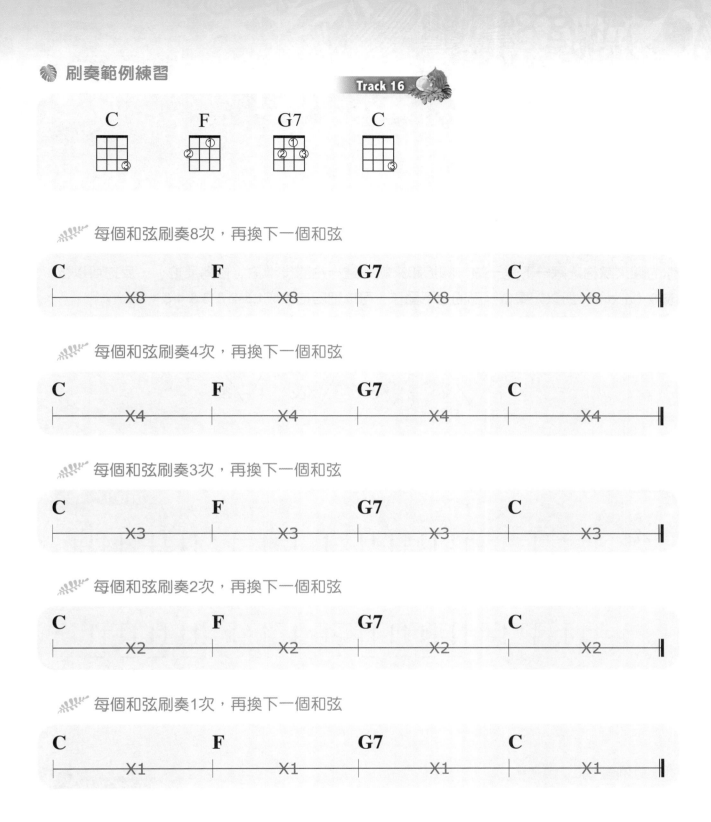

刷奏範例練習

Track 16

每個和弦刷奏8次，再換下一個和弦

每個和弦刷奏4次，再換下一個和弦

每個和弦刷奏3次，再換下一個和弦

每個和弦刷奏2次，再換下一個和弦

每個和弦刷奏1次，再換下一個和弦

和弦轉換

　　和弦轉換時，前後和弦有相同音的地方，手指可以不需移動，只要移動不同音的地方，若遇到需要多手指轉換的和弦，也可以一個音一個音按壓的方式來完成，隨著練習的熟練，慢慢縮短轉換時間，以右手節拍，帶動左手，儘量在最短的時間內完成轉換手指的動作，必要時請放慢彈奏的速度。

數 拍

　彈奏歌曲前，我們必須先找到歌曲的拍號，以4/4拍歌曲為例，4/4拍意指以四分音符為一拍，每一小節有四拍，我們在每一個正拍上以1、2、3、4來辨識，利用節拍器或是利用你的腳來踩拍，踩一下是一拍，腳抬起來就是這一拍的後半拍（俗稱反拍），反拍可以數成＆（and），所以如果依照腳的上下動作，可以把四拍數成1＆2＆3＆4＆。

範例練習一

Track 17

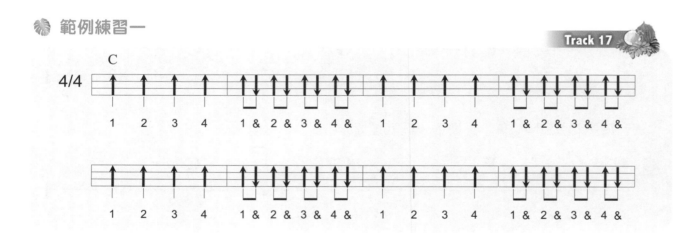

範例練習二

Track 18

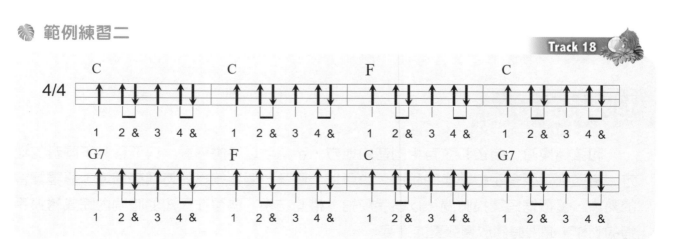

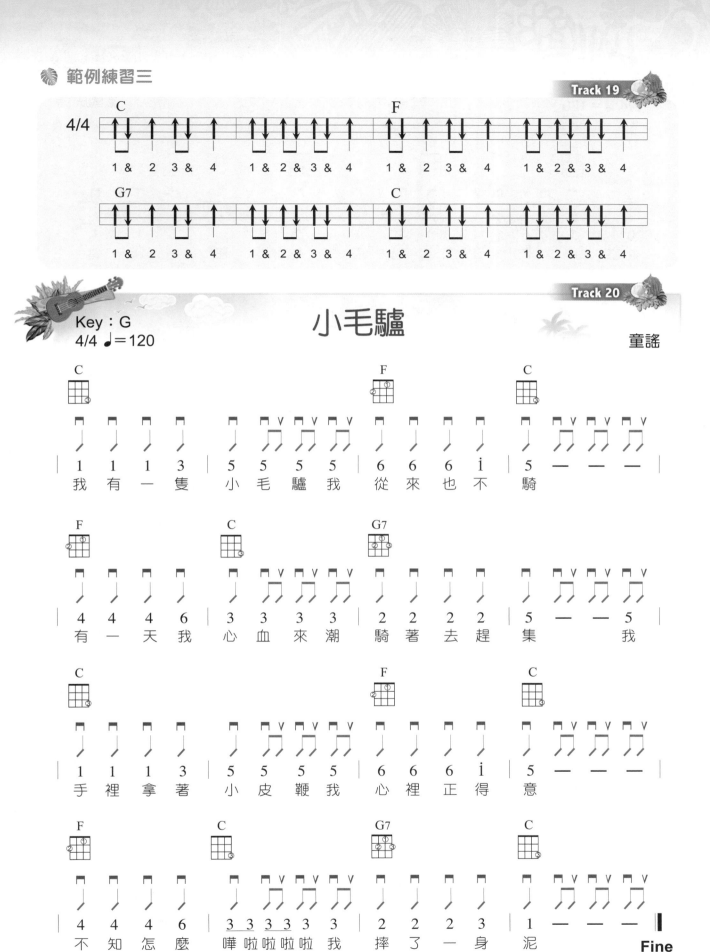

小毛驢

Key：G
4/4 ♩＝120

童謠

| C | | | | F | | C |
我 有 一 隻　小 毛 驢 我　從 來 也 不　騎

1 1 1 3　5 5 5 5　6 6 6 i　5 ― ― ―

| F | | C | | G7 |
有 一 天 我　心 血 來 潮　騎 著 去 趕　集　　我

4 4 4 6　3 3 3 3　2 2 2 2　5 ― ― 5

| C | | F | | C |
手 裡 拿 著　小 皮 鞭 我　心 裡 正 得　意

1 1 1 3　5 5 5 5　6 6 6 i　5 ― ― ―

| F | | C | | G7 | | C |
不 知 怎 麼　嘩 啦 啦 啦 啦 我　摔 了 一 身　泥

4 4 4 6　3 3 3 3 3 3　2 2 2 3　1 ― ― ―

Fine

開始彈唱時，先把旋律的起音或第一小節，用琴先彈一次，掌握好音高之後，再開始
唱，這是避免唱走音的方法。

Track 21

当我們同在一起

德國民謠

Key：C
3/4 ♩=120

弱起拍

旋律的開頭沒有出現在第一拍（強拍）上，而從弱拍開始就稱為「弱起拍」。這首歌就是典型的弱起拍，歌中的「當」出現在一個不完全的小節上，這就是弱起拍。

38 Happy uke

生日快樂歌

Key：C
4/4 ♩=120

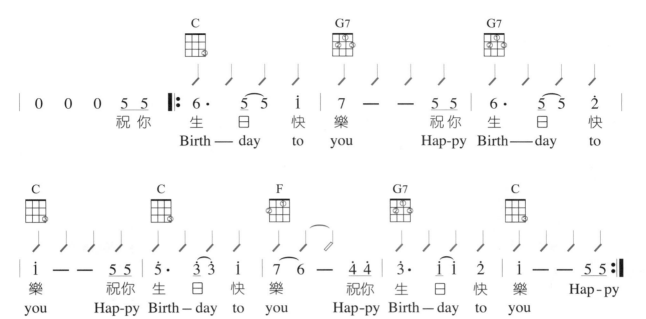

試試看四三拍的生日快樂歌

Key：C
3/4 ♩=120

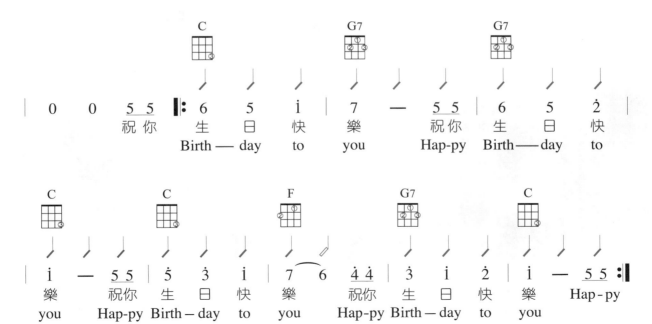

小調基礎三和弦

　　小調基礎三和弦由Am、Dm、E7組成。Am和弦的全名叫Aminor chord，以後就直接稱它為A麥（口語唸法），那Dm就是Dminor，念作D麥（口語唸法），這些和弦都不需要死記硬背，可以利用彈唱歌曲邊彈邊記，經過一段時間便可以輕鬆活用這些常用和弦囉！

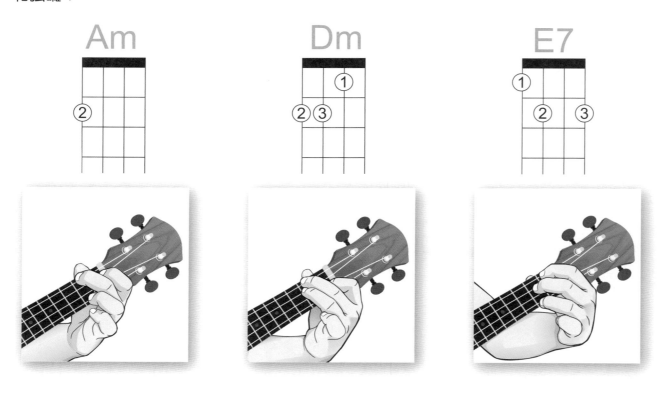

🌺 **刷奏範例練習**（以下練習請以食指或拇指做刷奏）

Track 24

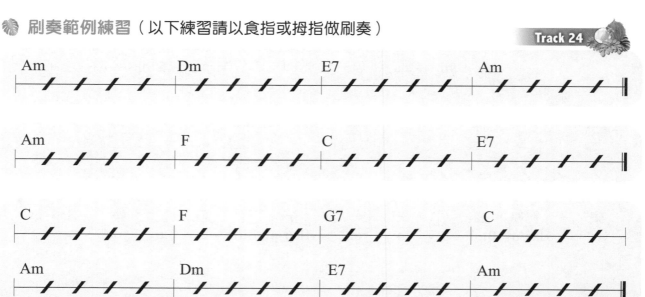

關係大小調

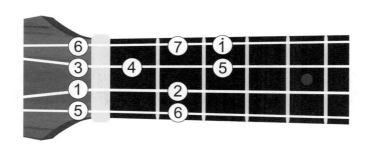

在後述的常用大小調（Chapter14）中，由於C大調與A小調、F大調與D小調、G大調與E小調在音程組成上，恰巧共用一組音階，只是起始的音不同，大調由Do起音，小調從La起音，音階位置都一樣，我們就稱他們彼此互為「關係大小調」。所以當你遇到Am調時，他的音階位置就跟C調會是一樣的。

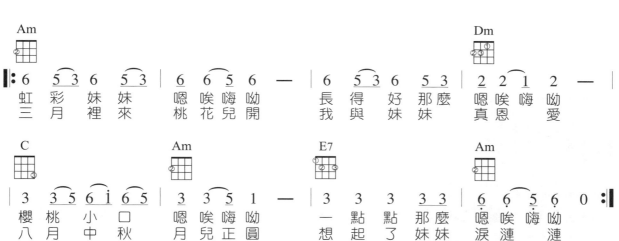

Key：Am
4/4 ♩＝120

虹彩妹妹

中國民謠

Track 25

連結音與圓滑音

相同音高的兩個音，在音的上方加上弧線，表示音的延續性，此弧線稱為「連結線」，此時被連結的音不需再彈奏，連結音的時值必須加上被連結音。而在兩個或數個音的上方用弧線連起來，表示音的不間斷性，此弧線稱為「圓滑線」，圓滑線裡的音，必須一一彈出且不能間斷。

此為圓滑音，需彈奏

3 3 5 6 1 6 5

此為連結音，不需彈奏

青春舞曲

Key：Am
4/4 ♩＝100

中國民謠

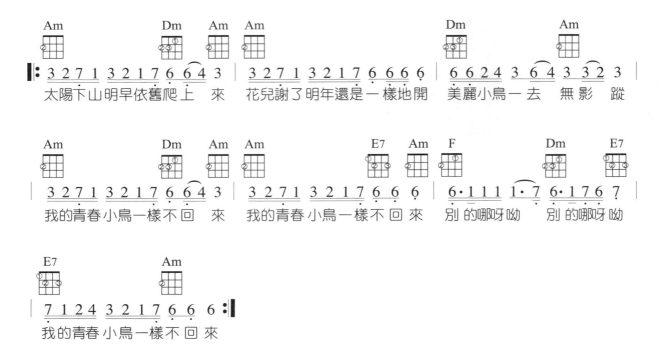

Am	Dm	Am	Am	Dm	Am

3 2 7 1　3 2 1 7　6 6 4　3 │ 3 2 7 1　3 2 1 7　6 6 6 │ 6 6 2 4　3 6 4　3 3 2　3

太陽下山明早依舊爬上　來　花兒謝了明年還是一樣地開　美麗小鳥一去　無影　蹤

Am	Dm	Am	Am	E7	Am	F	Dm	E7

3 2 7 1　3 2 1 7　6 6 4　3 │ 3 2 7 1　3 2 1 7　6 6 6 │ 6·1 1 1　1·7　6·1 7 6　7

我的青春小鳥一樣不回　來　我的青春小鳥一樣不回來　別的哪呀呦　別的哪呀呦

E7	Am

7 1 2 4　3 2 1 7　6 6 6

我的青春小鳥一樣不回 來

和弦進行（chord progression）

　　和弦與和弦之間，它們在調性中彼此遵照著音樂的行進法則，一個接著一個，而形成出來的一種和弦轉換，這一組和聲變換，我們稱為「和弦進行」。例如：C→F→G7→C、Am→C→D→Am，在合乎進行法則（見第二冊）下，都可以稱它是一種和弦進行。

捉泥鰍

Key：Am
4/4 ♩＝100

詞曲：侯德健

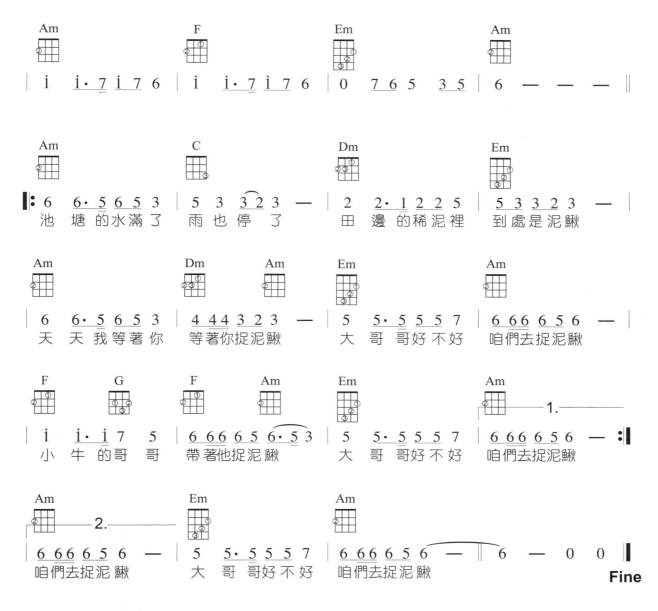

| Am | F | Em | Am |

i i·7 i 7 6 | i i·7 i 7 6 | 0 7 6 5 3 5 | 6 — — — |

| Am | C | Dm | Em |

6 6·5 6 5 3 | 5 3 3 2 3 — | 2 2·1 2 2 5 | 5 3 3 2 3 — |
池　塘 的 水 滿 了　雨 也 停 了　　田　邊 的 稀 泥 裡　到 處 是 泥 鰍

| Am | Dm　Am | Em | Am |

6 6·5 6 5 3 | 4 4 4 3 2 3 — | 5 5·5 5 5 7 | 6 6 6 6 5 6 — |
天　天 我 等 著 你　等 著 你 捉 泥 鰍　大　哥 哥 好 不 好　咱 們 去 捉 泥 鰍

| F　G | F　Am | Em | Am　1. |

i i·i 7 5 | 6 6 6 6 5 6·5 3 | 5 5·5 5 5 7 | 6 6 6 6 5 6 — :|
小　牛 的 哥 哥　帶 著 他 捉 泥 鰍　大　哥 哥 好 不 好　咱 們 去 捉 泥 鰍

| Am　2. | Em | Am |

6 6 6 6 5 6 — | 5 5·5 5 5 7 | 6 6 6 6 5 6 — | 6 — 0 0 |
咱 們 去 捉 泥 鰍　大　哥 哥 好 不 好　咱 們 去 捉 泥 鰍

Fine

Em與E7都是在A小調裡會經常出現的和弦，如果旋律音出現♯5，那可能配置E7和弦，如果旋律音在5，那Em會比較和諧。

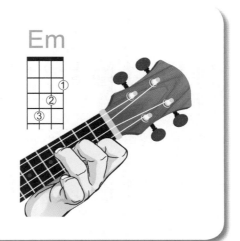

CHAPTER 11 搖擺（Swing Feel）

烏克麗麗發展於熱情的島嶼，音樂要展現熱情，就必須讓音符能夠跳動起來。Swing Feel就是一種搖擺的感覺，我們將拍子彈成一長一短。以一拍來看，把一拍分成三個等分，長的部份佔2/3，短的部份佔1/3，這樣彈出來的就會有一種跳躍、搖擺的感覺了。

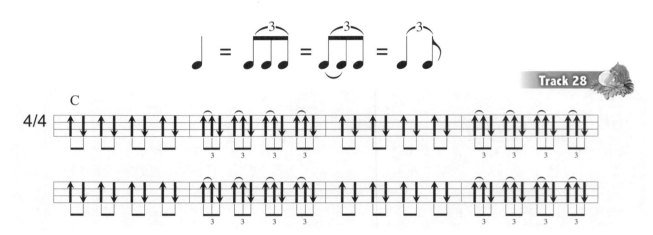

Track 28

有時為了譜面上不要有太多三連音的記號，會將譜寫成以附點的型式來表示。本書大部分的解說、樂譜，也將以這個方式來表示，但事實上它也是一種Swing Feel的表示法。不過這種記法，只能說大約相似於Swing，而不等同於Swing。

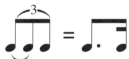

Swing Feel 範例練習

Track 29

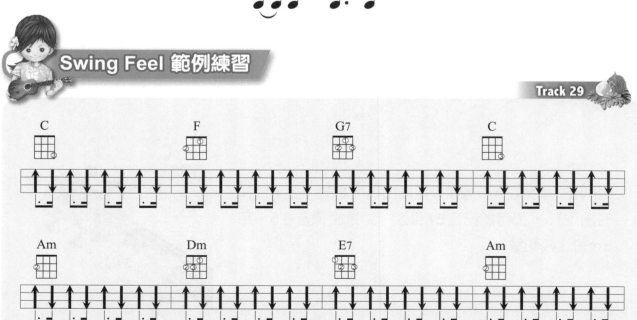

以下是一段有名的Visa卡廣告音樂，叫〈雞舞〉。有時為了避免譜上出現太多三連音記號，會採用八分音符的方式來記譜，在譜頭上會另外標示 ♫=♪. 有時也會使用附點八分音符記譜 ♫=♪. 不要懷疑，這個時候一長一短彈下去就對了！

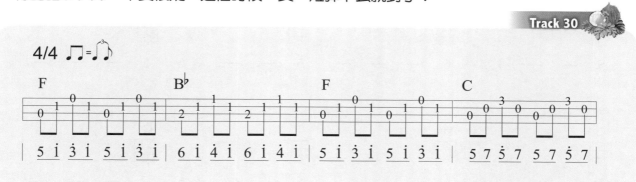

可貴的友情
Old Folks At Home

Key：C
4/4 Swing ♩=100

Stephen Foster
美國民謠

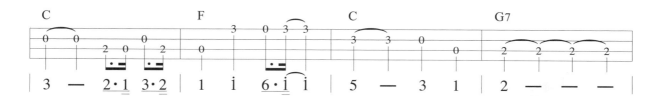

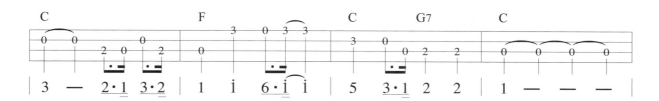

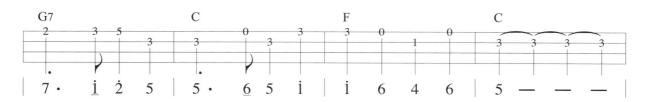

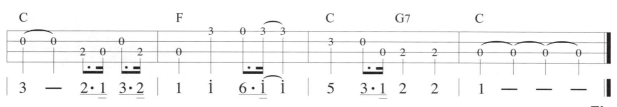

Fine

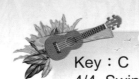

歡樂年華

Key：C
4/4 Swing ♩＝100

詞曲：佚名
校園民歌

C				Am				F				G7			
5	—	—	3 5	6	—	—	—	6	—	—	4 6	5	—	—	—

C				Am				F				G7			
5	—	—	3 5	6	—	—	—	6	—	—	4 6	7	—	—	—

C				Am				F				G7			
3	3	3	5	3	2	1	—	4	4	4	5	4	3 2	2	—

我 們 都 是 好 朋 友　　讓 我 們 來 牽 著 手

C				Am				F				G7			
3	3	3	5	3	2	1	—	4	4	4	5	4	3 2	2	3 4

美 好 時 光 莫 錯 過　　留 住 歡 笑 在 心 頭 歡

C				Am				F				G7			
5	—	—	3 2	1	—	—	—	6	5	4 3	3	2	—	—	3 4

樂 　 年 華　　　一 刻 不 停 留 　 時

C				Am				F				G7				C			
5	—	—	3 2	1	—	—	—	6	5	4 3	3	2	—	7	1 2	1	—	—	—

光 　 匆 匆　　　唉 呀 呀 呀 呀 要 把 握 **Fine**

有時候譜上可能只是記載八分音符的方式，這是另外一種音樂風格，但是你自己都可以把八分音符的地方彈成Swing的感覺，這樣歌曲就會帶有Swing曲風了。

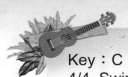

歌聲滿行囊

Key：C
4/4 Swing ♩＝120

詞曲：陳雲山

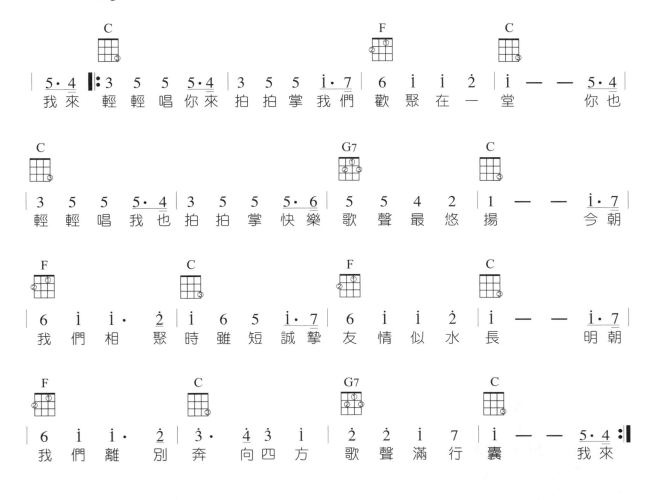

C · F · C
| 5・4 ‖: 3 5 5 5・4 | 3 5 5 i・7 | 6 i i 2̇ | i — — 5・4 |
我 來 輕 輕 唱 你 來 拍 拍 掌 我 們 歡 聚 在 一 堂 你 也

C · G7 · C
| 3 5 5 5・4 | 3 5 5 5・6 | 5 5 4 2 | 1 — — i・7 |
輕 輕 唱 我 也 拍 拍 掌 快 樂 歌 聲 最 悠 揚 今 朝

F · C · F · C
| 6 i i・2̇ | i 6 5 i・7 | 6 i i 2̇ | i — — i・7 |
我 們 相 聚 時 雖 短 誠 摯 友 情 似 水 長 明 朝

F · C · G7 · C
| 6 i i・2̇ | 3̇・4̇ 3̇ i | 2̇ 2̇ i 7 | i — — 5・4 :‖
我 們 離 別 奔 向 四 方 歌 聲 滿 行 囊 我 來

彈到這裡，你可以翻到前面的章節，以前練習過的單音歌曲，相信你現在已經可以為這
些歌曲加上伴奏了！

彈奏 2/4拍（March）

Beat是指拍點，2Beat 通常是指一小節內有兩個拍點，通常出現在2/4或4/4的拍數當中，而March（進行曲）節奏的伴奏方式，通常就以2Beat 來伴奏。

March常用的刷奏型態

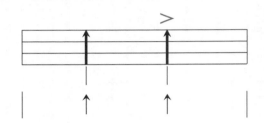 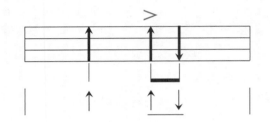

分割刷奏

前面我們提到的刷奏彈法，都是以刷奏每條弦的方式來彈奏，但是如果要把節奏彈得更有律動，就得加入輕重的表現。輕重音的表現除了以力道的大小來控制之外，可以藉由把高聲部與低聲部錯開彈奏的方式，也可以達到律動的效果。

將烏克麗麗的四根弦分成兩個部分來看，比較好分的方式就是上面兩條一組念做「碰」，下面兩條一組念做「恰」，但也有單獨把第4弦為一組，第3、2、1弦為一組，此種彈法在實際彈奏下，就算撥到第3弦，也沒有關係。

使用二指法做分割刷奏

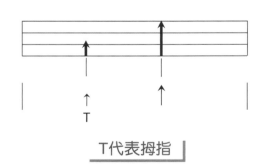

T代表拇指

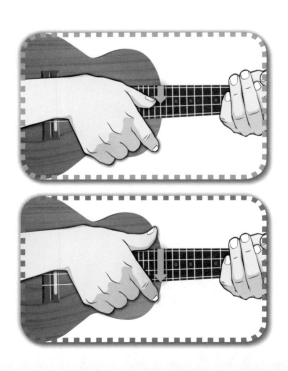

Swing Feel 範例練習

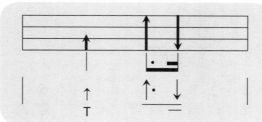

　　〈噢！蘇珊娜〉是美國民謠歌手福斯特未成名時最早寫的一首歌，受當時流行黑人民歌的影響，福斯特創作了大量的歌曲。其中個最著名的是〈噢！蘇珊娜〉、〈故鄉的親人〉、〈老黑爵〉…等。1848年，他以這首〈噢！蘇珊娜〉一夕之間，成了美國家喻戶曉的「民歌」。

Track 34

噢！蘇珊娜
Oh Susanna

Key：C
2/4 ♩＝80

Stephen Foster
美國民謠

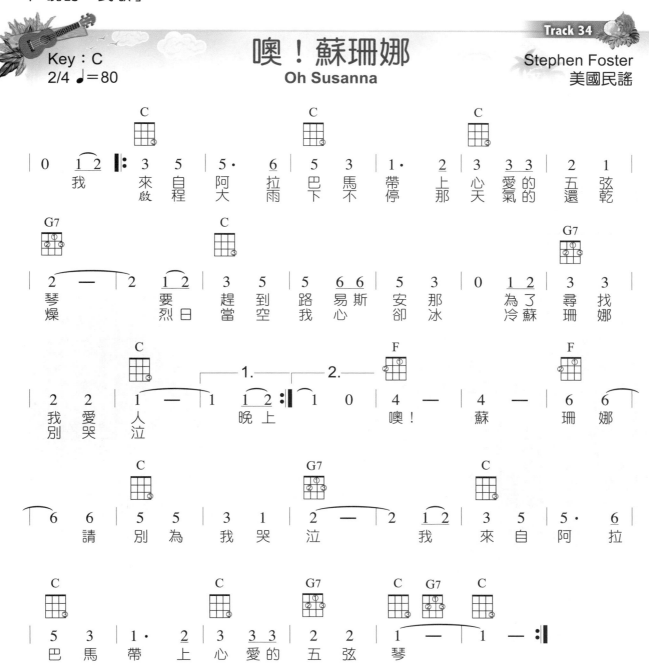

微風吹過原野

Key：C
2/4 ♩=90

美國民謠

| C | C | C |

```
| 0  5 1 ‖ 3  3 3 | 3  2 3 | 2  1 ⌢1 | 1  5 1 | 3  1 3 | 5  4⌢3 |
  微風  靜悄  悄地  吹過  原野      營火  在暮  色中  照
```

| G7 | C | C7 | F | G7 |

```
| 2  —  | 2  5 4 | 3  3 2 | 1  2 3 | 5  4⌢4 | 4  7 6 | 5  7 1 |
  耀      你和  我手  拉手  婆娑  起舞      跳一  跳轉  個
```

| C |

```
| 2  3 2 | 1  — ⌢1 | 1  — ‖
  圈  真快  樂
                    Fine
```

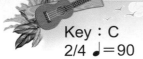

恭喜恭喜

Key：Am
2/4 ♩=90

詞曲：陳歌辛

| Am | Dm | Am | E7 |

```
‖: 6 7 1 2 | 4⌢3 3 | 3 6 6 3 | 3⌢2 2 | 2 4 3 2 | 2⌢1 1 | 1 7 6 #5 |
   每條大街  小巷  頭解  每真  裡息蕊  見面第一  句  話風  就是恭喜
   冬天一到  盡  頭解  是好  眼看梅花  溫  暖的  夜  就要吹醒
   皓皓冰雪  困難  歷盡  多少  磨  練  多少心兒  盼  望  聽到一聲
```

| Am | Dm Am | E7 Am | Dm Am | E7 Am | Dm Am | E7 Am |

```
| 6  6 ‖ 2·3 1·3 | 7·3 6·3 | 2·3 1·3 | 7·3 6 0 | 2·3 1·3 | 7·3 6·3 |
  恭  喜   恭喜恭喜  恭喜你呀  恭喜恭喜  恭喜你    恭喜恭喜  恭喜你呀
  大  地   
  雞  消   
```

| Dm Am | E7 Am |

```
| 2·3 1·3 | 7·3 6 0 :‖
  恭喜恭喜  恭喜你
```

50 Happy uke

快樂向前走
The Happy Wanderer

Key：C
4/4 ♩＝100

詞曲：Friedrich -
Wilhelm Moller

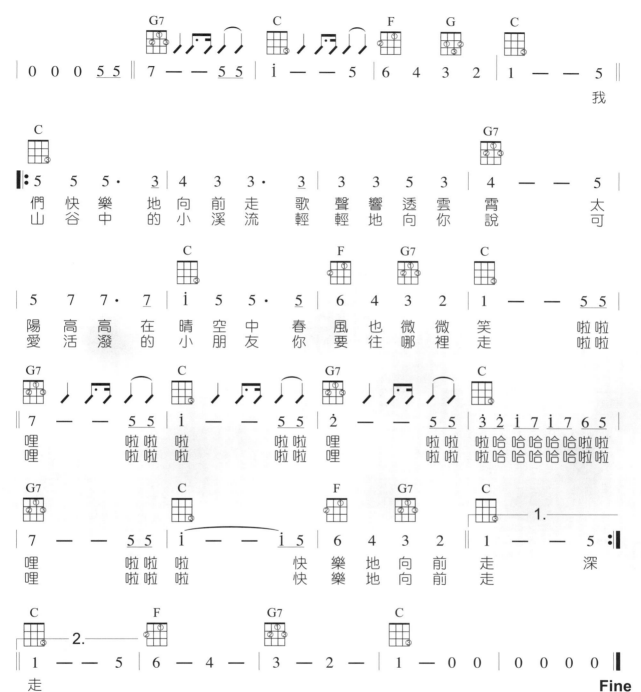

G7		C		F	G	C
0 0 0 5 5	7 — — 5 5	i — — 5	6 4 3 2	1 — — 5		

我

C				G7
‖: 5 5 5 · 3	4 3 3 · 3	3 3 5 3	4 — — 5	

們 快 樂 地 向 前 走 歌 聲 響 透 雲 霄　　太 可
山 谷 中 的 小 溪 流 輕 輕 地 向 你 說　　可

	C		F G7	C
5 7 7 · 7	i 5 5 · 5	6 4 3 2	1 — — 5 5	

陽 高 高 在 晴 空 中 春 風 也 微 微 笑　　啦 啦
愛 活 潑 的 小 朋 友 你 要 往 哪 裡 走　　啦 啦

G7	C	G7	C
‖ 7 — — 5 5	i — — 5 5	2̇ — — 5 5	3̇2̇ i 7 i 7 6 5

哩 啦 啦 啦 啦 啦 哩 啦 啦 啦 哈 哈 哈 哈 哈 啦 啦
哩 啦 啦 啦 啦 啦 哩 啦 啦 啦 哈 哈 哈 哈 哈 啦 啦

G7	C	F G7	C 1.
7 — — 5 5	i — — i 5	6 4 3 2	‖ 1 — — 5 :‖

哩 啦 啦 啦 快 樂 地 向 前 走　　深
哩 啦 啦 啦 快 樂 地 向 前 走

C	F	G7	C 2.	
‖ 1 — — 5	6 — 4 —	3 — 2 —	1 — 0 0	0 0 0 0 ‖

走

Fine

牛仔很忙

詞：黃俊朗
曲：周杰倫

Key：C
4/4

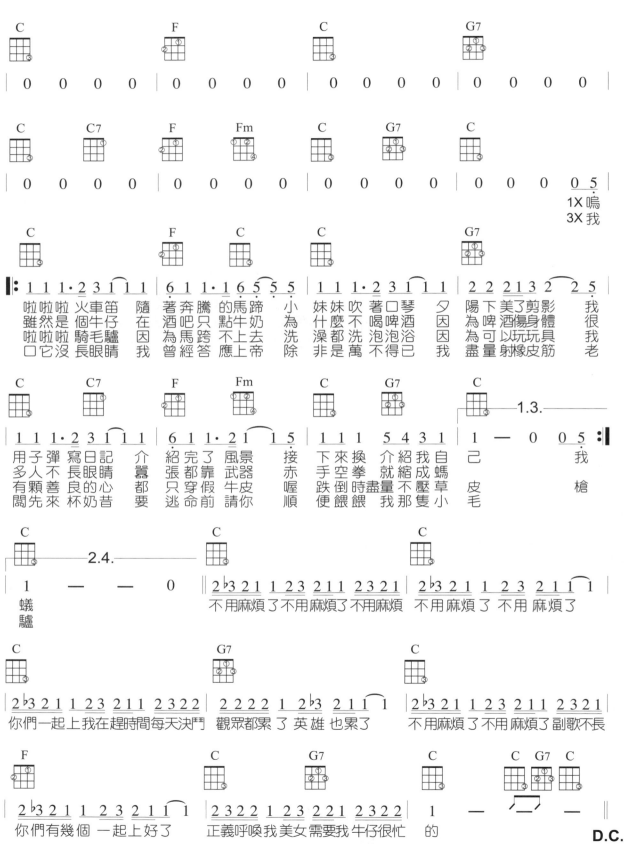

C	F	C	G7
0 0 0 0	0 0 0 0	0 0 0 0	0 0 0 0

C	C7	F	Fm	C	G7	C
0 0 0 0	0 0 0 0	0 0 0 0	0 0 0 0 5			

1X 嗚
3X 我

C　　　　　　F　　　C　　　C　　　　　G7

‖: 1 1 1·2 3 1 1　6 1 1·1 6 5 5　1 1 1·2 3 1 1　2 2 2 1 3 2　2 5

啦啦啦 火車笛 隨　著奔騰的馬蹄 小　妹妹吹 著口琴 夕　陽下美了剪影　我 很
雖然是 個牛仔 在　酒吧只點牛奶 為　什麼不喝啤酒 因　為啤酒傷身體　我 很
啦啦啦 騎毛驢 因　為馬跨不上去 洗　澡都洗泡泡浴 因　為可以玩玩具　我 老
口它沒 長眼睛 我　曾經答應上帝 除　非是萬不得已 我　盡量射橡皮筋　我 老

C　　　　　　C7　　　F　　　Fm　　　C　　　G7　　　C　　　　　　　1.3.

1 1 1·2 3 1 1　6 1 1·2 1　1 5　1 1 1　5 4 3 1　1 — 0　0 5 :‖

用子彈 寫日記 介　紹完了風景 接　下來換 介紹我 自　己　　　　我
多人不 長眼睛 醬　張都靠武器 赤　手空拳 就縮成 螞　蟻　　　　皮
有顆善 良的心 都　只穿假牛皮 喔　跌倒時盡量不壓 草　皮　　　　毛

C　　　　　2.4.　　　　C　　　　　　　　C

1 — — 0　‖2 ♭3 2 1 1 1 2 3 2 1 1 2 3 2 1　2 ♭3 2 1 1 1 2 3 2 1 1　1

蟻　　　　　　　不用麻煩了不用麻煩了不用麻煩 不用麻煩了 不用 麻煩了
驢

C　　　　　　　　　　G7　　　　　　　　　　　C

2 ♭3 2 1 1 1 2 3 2 1 1 2 3 2 2　2 2 2 2 1 2 ♭3 2 1 1　1　2 ♭3 2 1 1 1 2 3 2 1 1 2 3 2 1

你們一起上我在趕時間每天決鬥　觀眾都累 了英雄 也累了　　不用麻煩了不用麻煩了副歌不長

F　　　　　　　　　　C　　　　　G7　　　　　C　　　　C G7 C

2 ♭3 2 1 1 1 2 3 2 1 1　1　2 3 2 2 1 2 3 2 2 1 2 3 2 2　1 — — —

你們有幾個 一起上好了　正義呼喚我美女需要我 牛仔很忙　的

D.C.

還記得前面彈過的那首〈老黑爵〉嗎?我們之前練的是單音旋律，現在可以用2Beat的伴奏方式來為這首歌伴奏，伴奏時嘴巴請唱出歌詞。

老黑爵
Old Black Joe

Key：C
4/4

美國民謠

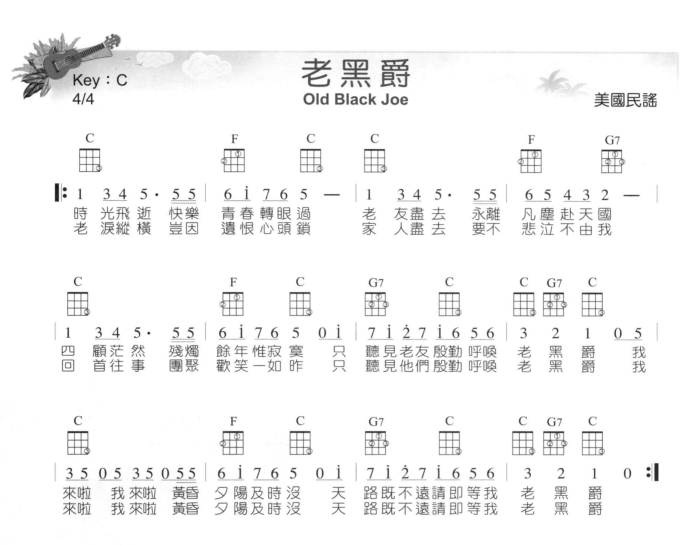

C		F	C	C		F	G7

1 3 4 5 · 5 5 | 6 i 7 6 5 — | 1 3 4 5 · 5 5 | 6 5 4 3 2 — |

時 光飛 逝 快樂 青春轉眼 過 老 友盡 去 永離 凡塵赴天 國
老 淚縱 橫 豈因 遺恨心頭 鎖 家 人盡 去 要不 悲泣不由 我

C		F	C	G7	C	C G7	C

1 3 4 5 · 5 5 | 6 i 7 6 5 0 i | 7 i 2 7 i 6 5 6 | 3 2 1 0 5 |

四 顧茫 然 殘燭 餘年惟寂 寞 只 聽見老友殷勤 呼喚 老 黑 爵 我
回 首往 事 團聚 歡笑一如 昨 只 聽見他們殷勤 呼喚 老 黑 爵 我

C		F	C	G7	C	C G7	C

3 5 0 5 3 5 0 5 5 | 6 i 7 6 5 0 i | 7 i 2 7 i 6 5 6 | 3 2 1 0 :||

來啦 我來啦 黃昏 夕陽及時沒 天 路既不遠請即等我 老 黑 爵
來啦 我來啦 黃昏 夕陽及時沒 天 路既不遠請即等我 老 黑 爵

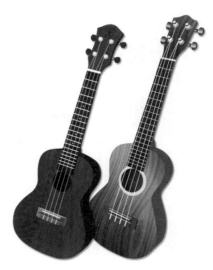

CHAPTER 13 彈奏 3/4拍 (Waltz)

　　3/4拍一般常使用3Beat或6Beat的型態出現。Waltz（華爾茲）節奏是一種3拍的代表。Waltz源自十七世紀，原來是德國鄉間的一種土風舞步，舞步曼妙，配上音樂顯得又是那麼的高雅，因此受到宮廷的大力推廣，成為大多數人喜愛的一種舞蹈，但當時這種舞步行很多種流派，舞步多變，後經第一次世界大戰末，從英國傳出，經過重新改良後，才成為我們現在聽到的Waltz節奏。而Waltz多半以3/4拍形式出現，重音在第一拍，我們也稱之為「慢三拍」節奏。

Waltz常用的刷奏型態

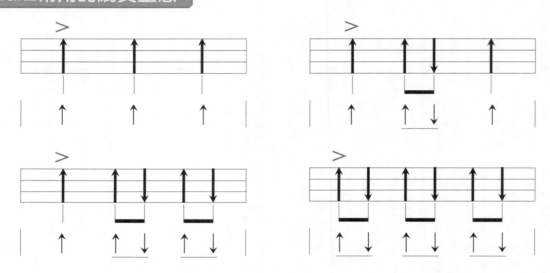

在歌曲的前半部(主歌)，使用比較簡單的刷奏，到後半部（副歌），可以改為比較多拍點的刷奏，這樣能增加歌曲的強度。

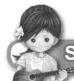

Swing Feel 範例練習

Key：C
3/4 ♩=100

We Wish You a Merry Christmas

經典
耶誕歌曲

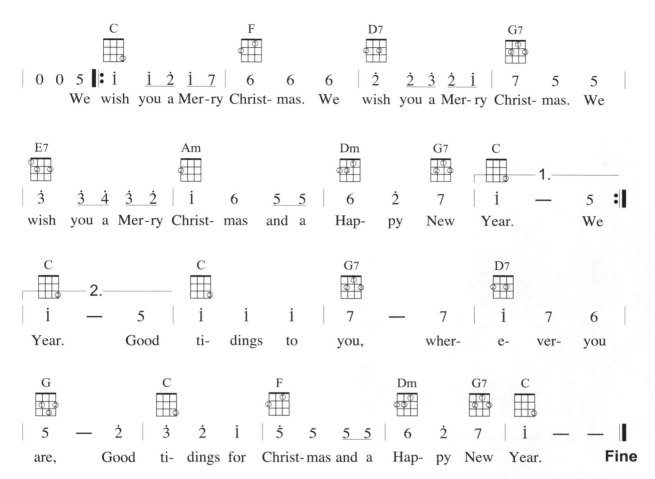

C	F	D7	G7

0 0 5 ‖: i	i 2̇ i 7	6 6 6	2̇ 2̇ 3̇ 2̇ i	7 5 5

We wish you a Mer-ry Christ-mas. We wish you a Mer-ry Christ-mas. We

E7	Am	Dm	G7	C 1.

3̇ 3̇ 4̇ 3̇ 2̇	i 6 5 5	6 2̇ 7	i — 5 :‖

wish you a Mer-ry Christ-mas and a Hap-py New Year. We

C 2.	C	G7	D7

i — 5	i i i	7 — 7	i 7 6

Year. Good ti-dings to you, wher-e-ver you

G	C	F	Dm	G7 C

5 — 2̇	3̇ 2̇ i	5̇ 5̇ 5̇ 5̇	6 2̇ 7	i — — ‖

are, Good ti-dings for Christ-mas and a Hap-py New Year. **Fine**

這首經典的聖誕歌曲，請分別用平均的6Beat與Swing的彈奏方式，去感受不用節奏之間的差異。

小白花
Edelweiss

Key：C
3/4 ♩＝100

詞：Katherine Jouraney
曲：Richard Rogers

```
  C         G          C         F          C          Am
‖: 3  —  5 | 2̇  —  — | 1̇  —  5 | 4  —  — | 3  —  3 | 3  4  5 |
   E ——— del – weiss,   E ——— del — weiss,  ev ——— ery  mor - ning you

   Dm         G7         C         G          C          F
 | 6  —  — | 5  —  — | 3  —  5 | 2̇  —  — | 1̇  —  5 | 4  —  — |
   greet      me,       Small    and  white, clean     and  bright,

   C         G7         C          C          G
 | 3  —  5 | 5  6  7 | 1̇  —  — | 1̇  —  — | 2̇  —  5 |
   you      look  hap—py  to   meet       me.        Lots  of

   G         C          C          F          D7
 | 7  6  5 | 3  —  5 | 1̇  —  — | 6  —  1̇ | 2̇  —  1̇ |
   snow make you  bloom    and  grow,       bloom     and  grow,   for-

   G7         G7         C          G          C
 | 7  —  — | 5  —  — | 3  —  5 | 2̇  —  — | 1̇  —  5 |
   ev ————————— er,    E ——— del — weiss,   E ——— del-

   F          C          G7         C          C
 | 4  —  — | 3  —  5 | 5  6  7 | 1̇  —  — | 1̇  —  — :‖
   weiss,    bless     me  home -land for — ev ——————— er.
```

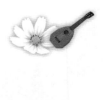

媽媽的眼睛

Key：C
3/4 ♩=120

詞曲：佚名

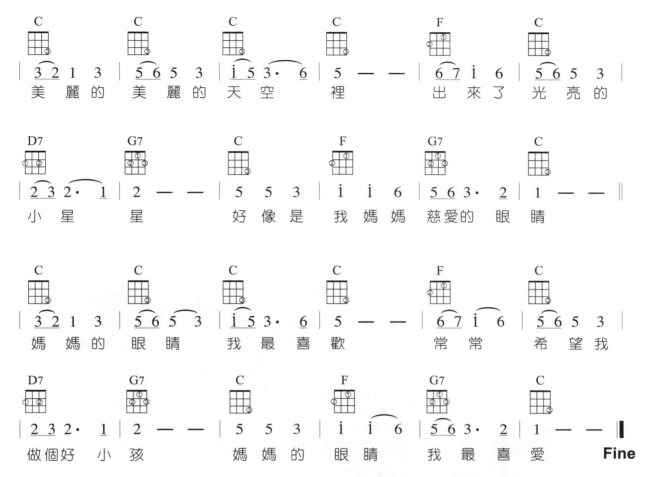

C	C	C	C	F	C
3̲2̲ 1 3	5̲ 6̲5 3	1̲ 5̲ 3· 6	5 — —	6̲ 7̲ 1̲ 6	5̲ 6̲5 3
美 麗 的	美 麗 的	天 空	裡	出 來 了	光 亮 的

D7	G7	C	F	G7	C
2̲ 3̲ 2· 1	2 — —	5 5 3	1̲ 1̲ 6	5̲ 6̲ 3· 2	1 — —
小 星	星	好 像 是	我 媽 媽	慈 愛 的	眼 睛

C	C	C	C	F	C
3̲2̲ 1 3	5̲ 6̲5 3	1̲ 5̲ 3· 6	5 — —	6̲ 7̲ 1̲ 6	5̲ 6̲5 3
媽 媽 的	眼 睛	我 最 喜 歡		常 常	希 望 我

D7	G7	C	F	G7	C
2̲ 3̲ 2· 1	2 — —	5 5 3	1̲ 1̲ 6	5̲ 6̲ 3· 2	1 — —
做 個 好	小 孩	媽 媽 的	眼 睛	我 最 喜 愛	**Fine**

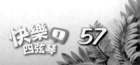

前面的幾個章節中，我們已經學完了六個基礎和弦，雖然他們一個是大調，一個是小調，但其實它們都互相有關聯，歌曲通常也就在它們之間換來換去，而得到了新的旋律。但是歌曲有的適合男聲唱，有的適合女聲唱，男女在音調上是會有差別，所以我們必須再多學幾下絕招，彈奏更多的調性。下面列出一個烏克麗麗常用的調性與常用和弦，讓我們為歌曲增加更多的特色。

烏克麗麗最常用有三個大調，分別為C、F、G大調，將它們依每個音級（CDEF…）做功能的區分，因為每個調有七個音級，所以就產生七個常用和弦。請看下表：

常用大調與常用和弦

key 音級	I	II	III	IV	V	VI	VII
C	C	Dm	Em	F	G(7)	Am	Bdim7（較少用）
F	F	Gm	Am	B♭	C(7)	Dm	Edim7（較少用）
G	G	Am	Bm	C	D(7)	Em	F#dim7（較少用）

烏克麗麗在第五級和弦常用屬七和弦，如G7、C7、D7

每個大調依照關係大小調，還可以衍生出三個小調，下表是小調常用和弦表：

常用小調與常用和弦

key 音級	I	II	III	IV	V	VI	VII
Am	Am	Bdim7（較少用）	C	Dm	E(7)	F	G
Dm	Dm	Edim7（較少用）	F	Gm	A(7)	B♭	C
Em	Em	F#dim7（較少用）	G	Am	B(7)	C	D

烏克麗麗在第五級和弦常用屬七和弦，如E7、A7、B7

由上面兩個常用和弦表可以看到，其實就算調子不一樣，還是有很多和弦都共通喔，只不過它們在不同調子裡扮演的角色功能不同罷了。其中有看到Xdim7的寫法，這個和弦叫做Dimished(減和弦)，在基礎的彈奏下，使用並不多見，相關樂理，在下冊中我將會有更深入的探討，在此就不多贅述了。

封閉式和弦

在學習F調與G調的常用和弦，都會使用一種叫封閉式的和弦按法。例如F調的第四級和弦B♭和弦，G調的第三級和弦Bm，這些和弦都要使用食指一次按壓多個音，這類使用一根手指按壓多個音的方式就叫它「封閉式」按法。

F調常用和弦表

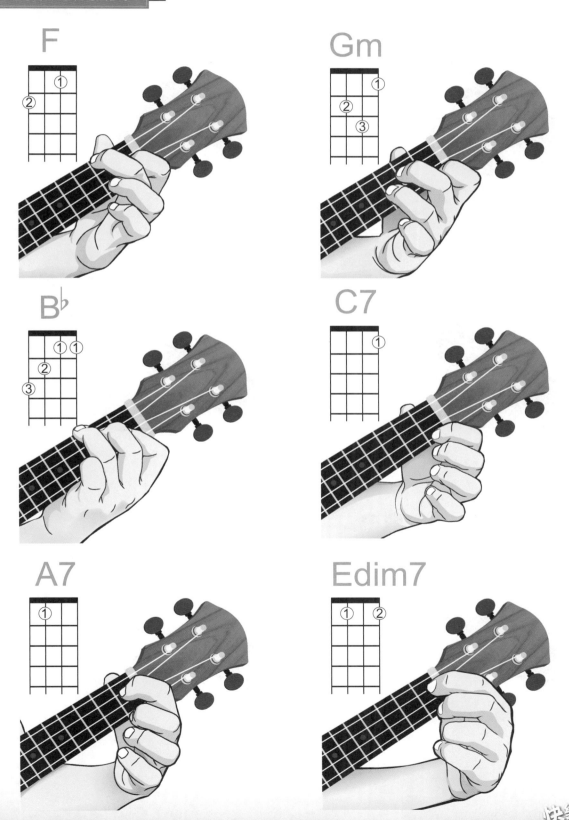

F

Gm

B♭

C7

A7

Edim7

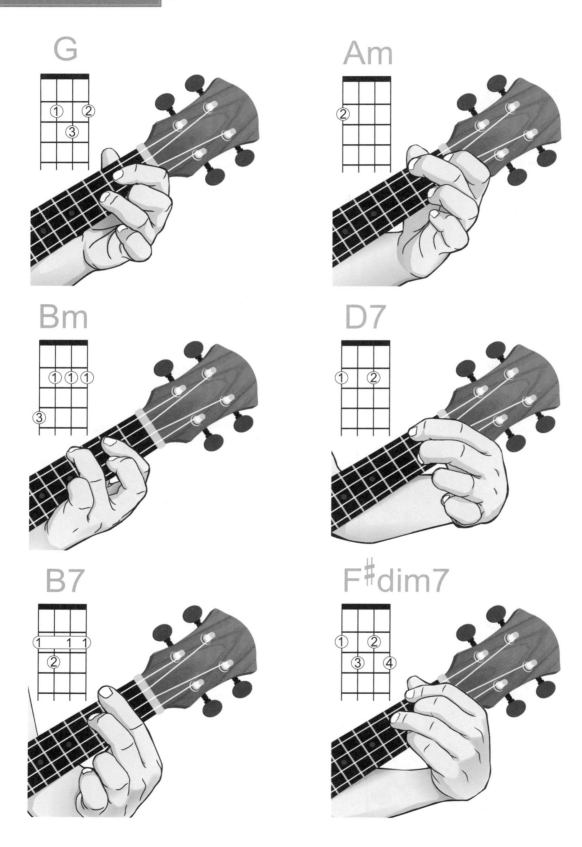

以下範例是常用調裡，最常用的和弦進行，務必要練很熟喔！

🌿 C大調和弦範例練習

C→G→Am→Em→F→C→Dm→G7

Track 41

🌿 F大調和弦範例練習

F→C→Dm→Am→B♭→F→Gm→C7

Track 42

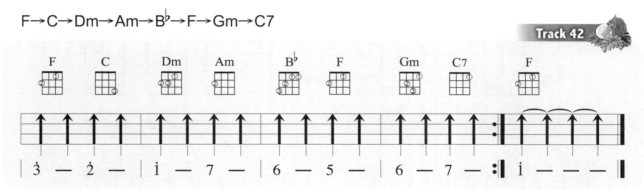

🌿 G大調和弦範例練習

G→D→Em→Bm→C→G→Am→D7

Track 43

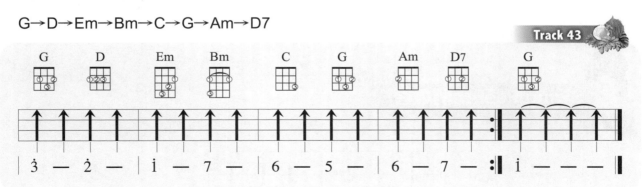

彈奏 4/4拍 (Slow Soul)

　　4/4 拍是目前所有音樂裡面最常彈奏的拍子，從不同的拍點組合，4Beat、8Beat、16Beat，可以發展成各式各樣的曲風。而Slow Soul俗稱「慢靈魂」，是常用的四拍節奏，普遍用於流行、通俗歌曲節奏上，曲風抒情。

Slow Soul常用的刷奏型態

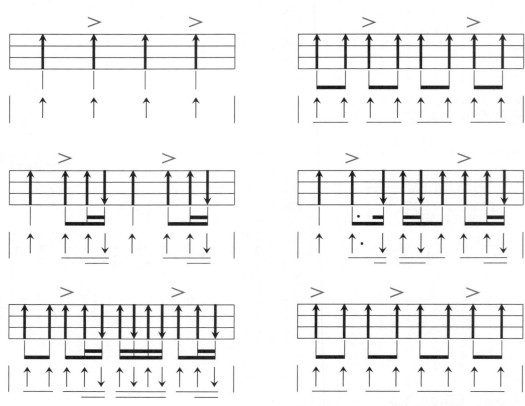

搖滾風格的8Beat，注意重拍位置。

Swing Feel 範例練習

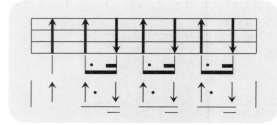

茉莉花

Key：C
4/4 ♩=80

中國民歌

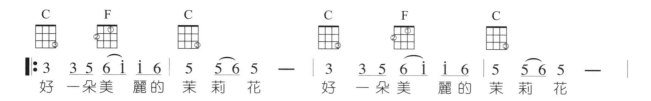

C　　　　F　　　　C　　　　　　　C　　　　F　　　　C

‖: 3　3 5 6 i　i 6 ｜5　5 6 5　—　｜3　3 5 6 i　i 6 ｜5　5 6 5　—　｜
好　一朵美　麗的　茉　莉　花　　　好　一朵美　麗的　茉　莉　花

C　　　　　　　F　　　C　　　　C　　　　G7　　　C

｜5　5　5　3 5 ｜6　6　5　—　｜3　2 3 5　3 2 ｜1　1 2 1　—　｜
芬　芳　美　麗　滿枝　椏　　　又　香　又　白　人　人　誇

C　　　　G7　　　C　　　　　　Dm　　　F　　　　G7　　　F

｜3 2　1 3　2·　3 ｜5　6 i　5　—　｜2　3 5　2 3　1 6 ｜5　—　6　1 ｜
讓　我　來　將你摘　下　　　送　給　別　人　家　　　茉　莉

Dm　　　F　　　　G　　　　　　　C

｜2·　3 1　2　1 6 ｜5　—　—　— :‖ 0　0　0　0 ｜0　0　0　0 ‖
花　呀茉　莉　花

Fine

童話

Key：F
4/4 ♩=72

詞曲：光良

Key：C
4/4 ♩＝78 Slow Soul

恰似你的溫柔

詞曲：梁弘志

C Am Dm G7
‖: 5 — 5 6 3 2 1 | 3 2 3 3 · 5 5 6 1 | 3̇ 2̇ 1̇ 1̇ — 5 2 3 | 2 — — 2 6 :‖
 (柔)

C Am Dm G7 C
| 5 — 5 6 3 2 1 | 3 2 3 3 · 5 5 6 1 | 5 3 2 2 · 1 3 2 1 | 1 — — — ‖

C Am Dm G7
‖ 3 3 2 3 3 2 3 5 | 6 — — — | 4 4 3 4 4 4 5 6 | 2 — — 3 4 ‖
 某年某月 的某一 天 就像一張 破碎的 臉 難以

C Am Dm G7
| 5 · 5 3 · 2 2 1 1 — 0 1 | 6 · 6 6 4 5 6 | 5 — — — ‖
 開 口道 再 見 就讓 一切 走 遠

C Am Dm G7
‖ 3 3 2 3 3 2 3 5 | 6 — — — | 4 4 3 4 4 4 5 6 | 2 — — 3 4 ‖
 這不是件 容易的 事 我們卻都 沒有哭 泣 讓

C Am Dm G7
 3
| 5 — 3 2 1 | 6 — — 0 5 | 6 — 6 6 7 1̇ | 2̇ · 5 6 7 ‖
 它 淡淡的 來 讓它 好好的 去 到如 今

C Am Dm G7
‖ 1̇ 1̇ 7 1̇ · 1̇ 1̇ 7 | 6 7 6 6 6 · 5 5 | 6 — 6 6 7 1̇ | 7 · 5 6 7 |
 年復一年 我不能 停止懷念 懷念 你 懷念從 前 但願 那

C Am Dm G7 C
| 1̇ 1̇ 7 1̇ 1̇ 1̇ 1̇ 7 | 6 7 6 6 6 · 5 | 6 · 6 5 6 1̇ :‖ 1̇ — — — ‖
 海風再起 只為那 浪花的 手 恰 似 你的 溫 柔

Fine

CHAPTER 16 指法（Finger Picking）

指法也稱為「分散和弦」或「分解和弦」（Arpeggio），意思就是將和弦的組成音分散來彈奏，依照和弦的不同，就會產生很多好聽的組合，這種彈奏方式非常適合彈奏抒情或是古典曲風的歌曲時使用，不過烏克麗麗基本上屬於刷奏樂器，除非在演奏曲或編曲時特別設計，一般彈唱大多使用刷奏居多。

四指法

四指法使用拇指、食指、中指、無名指來彈奏，拇指負責第4弦，食指負責第3弦，中指負責第2弦，無名指負責第1弦。為了更方便記譜學習，在樂譜中我們將使用手指代號來說明，右手拇指（Thumb）使用代號是「T」，食指是「1」，中指是「2」，無名指是「3」，分工合作就能彈出美妙的音樂。

烏克麗麗演奏方式千變萬化，每個人都可以發展出屬於自己的指法。由於烏克麗麗的最低音在第3弦上，如果要使用四指法最好的方式就是把第4弦換成Low G的弦，這樣使用四指法彈起來會更好聽。

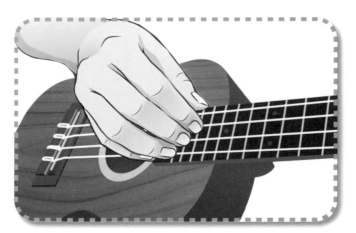

除了拇指使用下壓的彈奏方式，食指與中指均微微彎曲，使用上勾的方式勾弦，所有手指的撥弦都是以挑弦法（撥完弦後停在空中）來彈奏，手指上適度的留出一點指甲，會讓彈奏更為順暢。但是請特別注意到，指法要彈得靈活，手腕儘量保持不動，只有手指在動，這樣才能夠很快速的找到所要彈奏的弦。

🍃 4/4拍四指法範例練習

Track 46

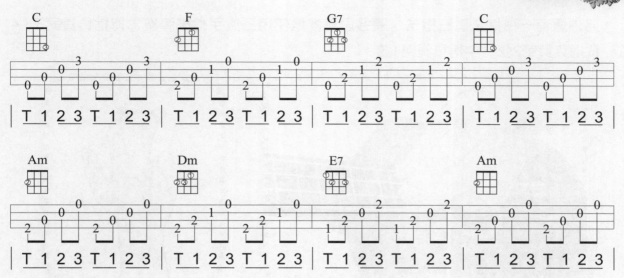

🍃 3/4拍四指法範例練習

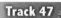
Track 47

三指法

另外還有一種指法叫三指法，顧名思義就是使用三隻手指來彈奏，拇指負責第3、4弦，食指負責第2弦，中指負責第1弦。

 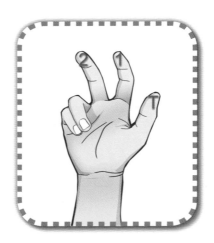

Track 48

🌿 4/4拍三指法範例練習

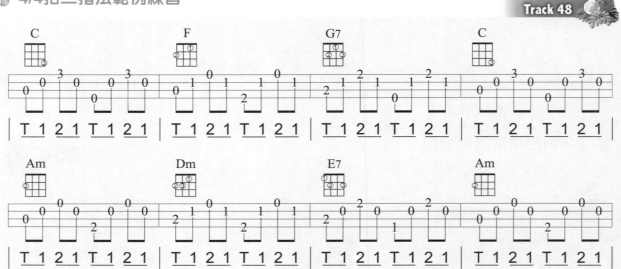

🌿 3/4拍三指法範例練習

Track 49

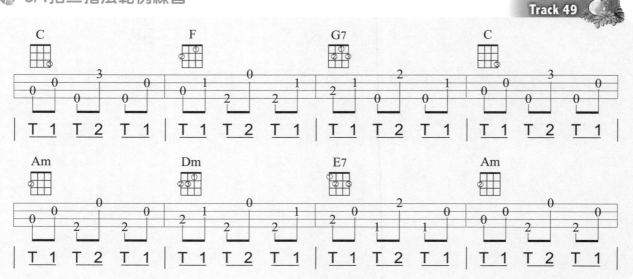

現在看到的是叫烏克麗麗四線譜，四線譜有兩種記錄方式，一種是直接寫上需要彈的琴格，如上譜所示，另外一種是以「X」來表示，在和弦按好的情況下，看到X在哪一弦，手指就撥那一弦，如下譜所示。

平安夜
Silent Night

Key：C
3/4

曲：舒伯特

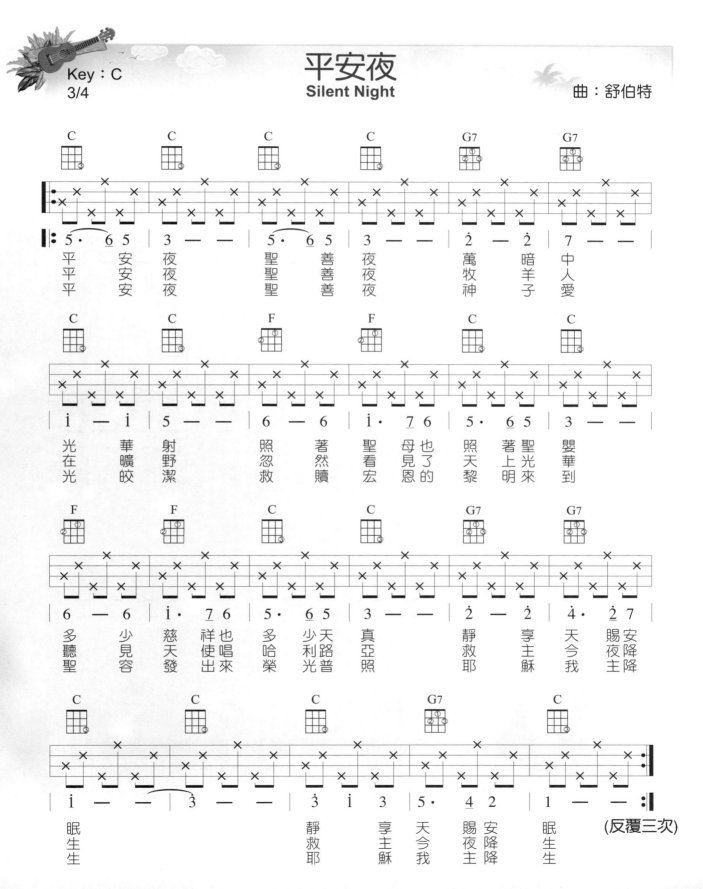

Key：C
4/4

送別

詞：李叔同
曲：John Pond Ordway

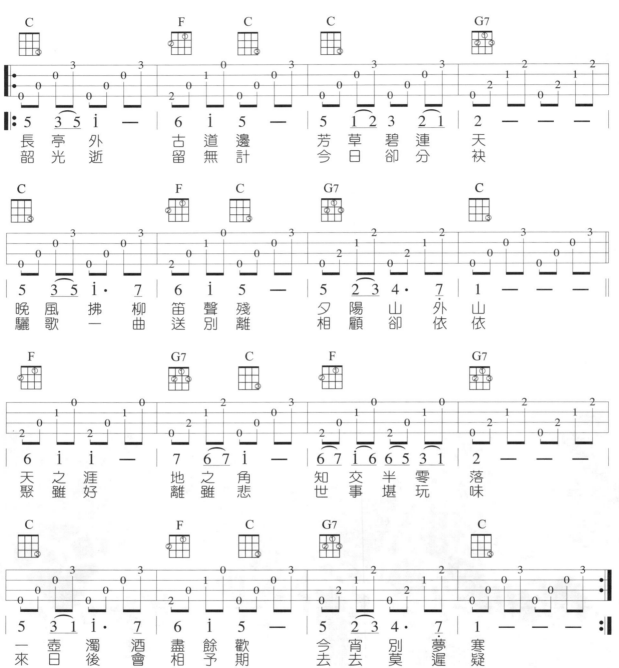

遇到一般的簡譜，首先必須先確定拍號與調性，知道拍號為4拍調性為C調後，再來決定要用什麼方式來彈奏，指法或刷奏都有可能，依照你想給歌曲的什麼樣的感覺而定，如果是指法，就可以用四拍的四指法或四拍三指法來彈奏，和弦按下去，就可以為歌曲伴奏了。

野玫瑰
Heidenroslein

Key：C
4/4 ♩=80

曲：舒伯特

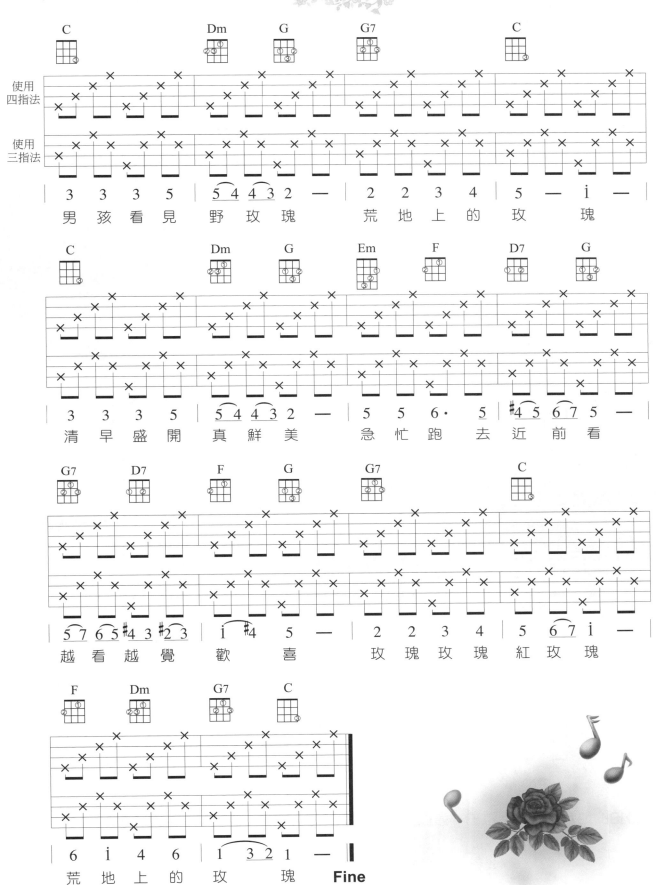

切 分

切分是指一個相同音高的音符同時出現，把音符刻意提前或延後彈奏，藉此改變原來節拍的強弱規律稱為「切分音」。切分音會導致樂曲進行中強拍和弱拍產生變化，強拍變成弱拍或弱拍變成強拍，使節奏突破原有的規則而更富活潑、動感。可以使用連結線或休止符造成切分效果的節奏。

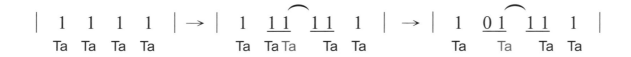

🍃 **範例練習一** ♩ = ♪♪

Track 51

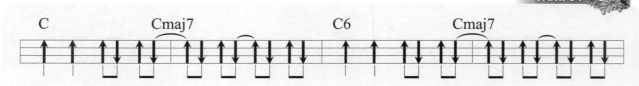

🍃 **範例練習二** ♩ = ♪♪

Track 52

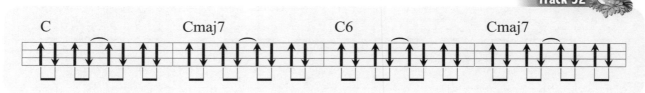

🍃 **範例練習三** ♩ = ♪♪

Track 53

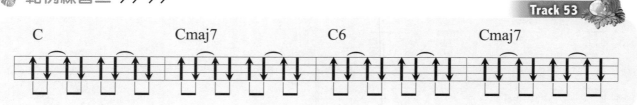

把切分拍的地方加強一下重拍，這樣你可以感覺到切分之後，節拍更有生命力了。

在伴奏歌曲時，常常會遇到每一個小節有兩個和弦，這種情況在4/4拍來說，不切分的情況下，一般都是每個和弦彈兩拍，如果做切分，就把和弦提前到切分的地方彈奏。

🌿 **範例練習四**

Track 54

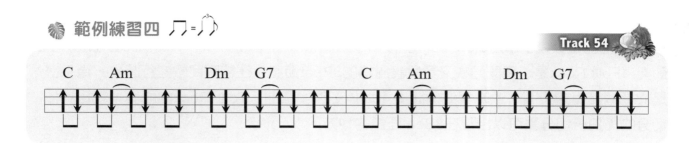

🌿 **範例練習五**

Track 55

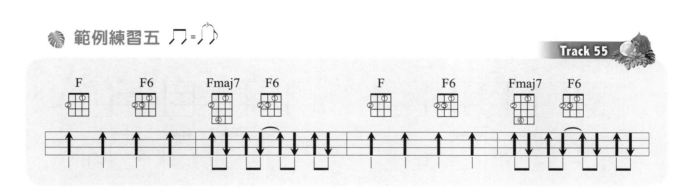

🌿 **範例練習六**

Track 56

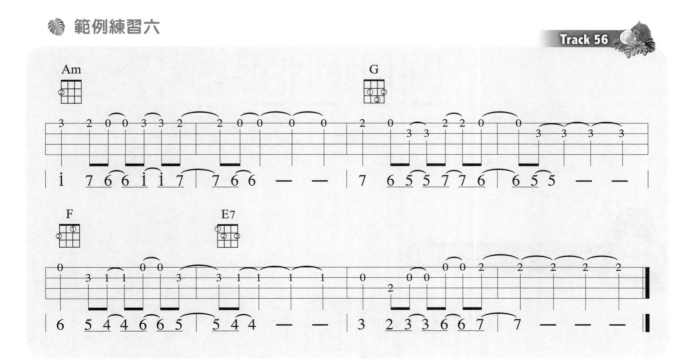

4/4 拍快板（Folk Rock）

　　4/4拍的慢板幾乎都是Slow Soul通稱。而4/4拍快板則稱為「Folk Rock（民謠搖滾）」節奏。Folk Rock是一種既輕快又具民謠風格的8Beat節奏，在校園民歌盛行時代，幾乎都是靠這個節奏走天下，意味著這個節奏可以伴奏很多歌曲。Folk Rock的刷奏，就是一種切分的節拍，切分點可以出現在8Beat任意的地方。

Folk Rock常用的刷奏型態

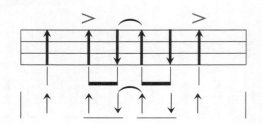 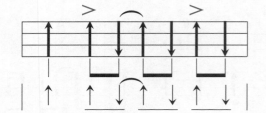

以用二指法分割刷奏

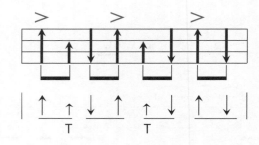

Swing Feel 範例練習

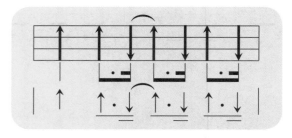

Key：C
4/4 ♩=120

虎姑婆

詞曲：李應錄

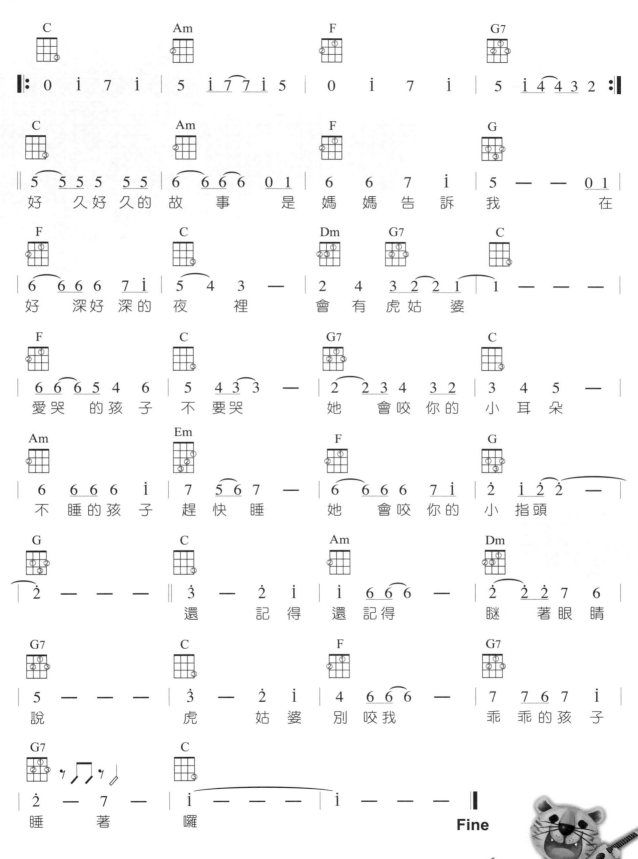

C　　Am　　F　　G7

‖: 0 1 7 1 | 5 1 7 7 1 5 | 0 1 7 1 | 5 1 4 4 3 2 :‖

C　　Am　　F　　G

5 5 5 5 5 5 | 6 6 6 6 0 1 | 6 6 7 1 | 5 — — 0 1 |
好　久好久的　故　事　是媽媽告訴我　　在

F　　C　　Dm　G7　C

6 6 6 6 7 1 | 5 4 3 — | 2 4 3 2 1 | 1 — — — |
好　深好深的　夜　裡　會有虎姑　婆

F　　C　　G7　C

6 6 6 5 4 6 | 5 4 3 3 — | 2 2 3 4 3 2 | 3 4 5 — |
愛哭　的孩子　不要哭　她　會咬你的　小耳朵

Am　　Em　　F　　G

6 6 6 6 1 | 7 5 6 7 — | 6 6 6 6 7 1 | 2 1 2 2 — |
不睡的孩子　趕快睡　她　會咬你的　小指頭

G　　C　　Am　　Dm

2 — — — ‖ 3 — 2 1 | 1 6 6 6 — | 2 2 2 7 6 |
還　記得還記得　瞇著眼睛

G7　　C　　F　　G7

5 — — — | 3 — 2 1 | 4 6 6 6 — | 7 7 6 7 1 |
說　虎　姑婆別咬我　乖乖的孩子

G7　　C

2 — 7 — | 1 — — — | 1 — — — ‖
睡　著　囉　　**Fine**

小手拉大手

Key：C
4/4

詞：陳綺貞
曲：Tsujiayano

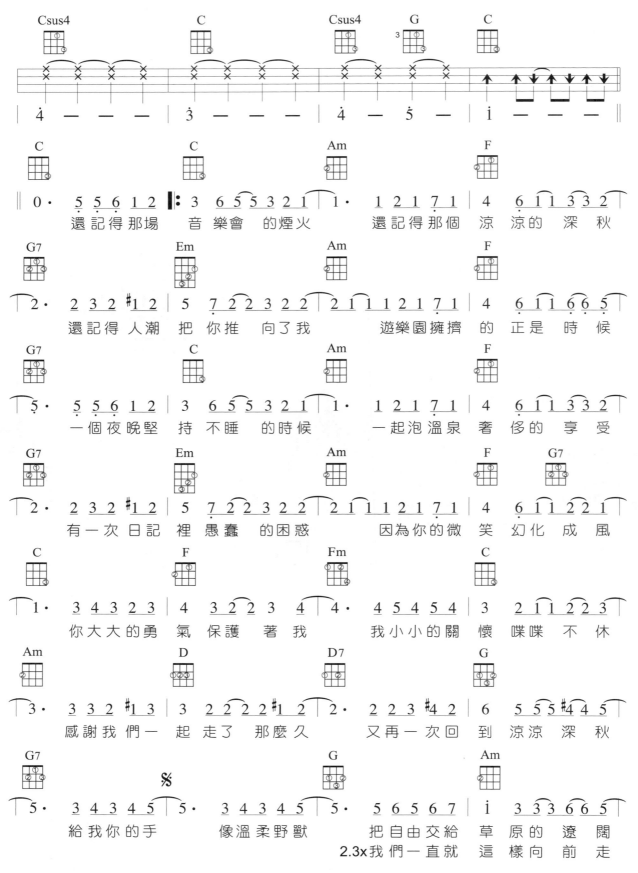

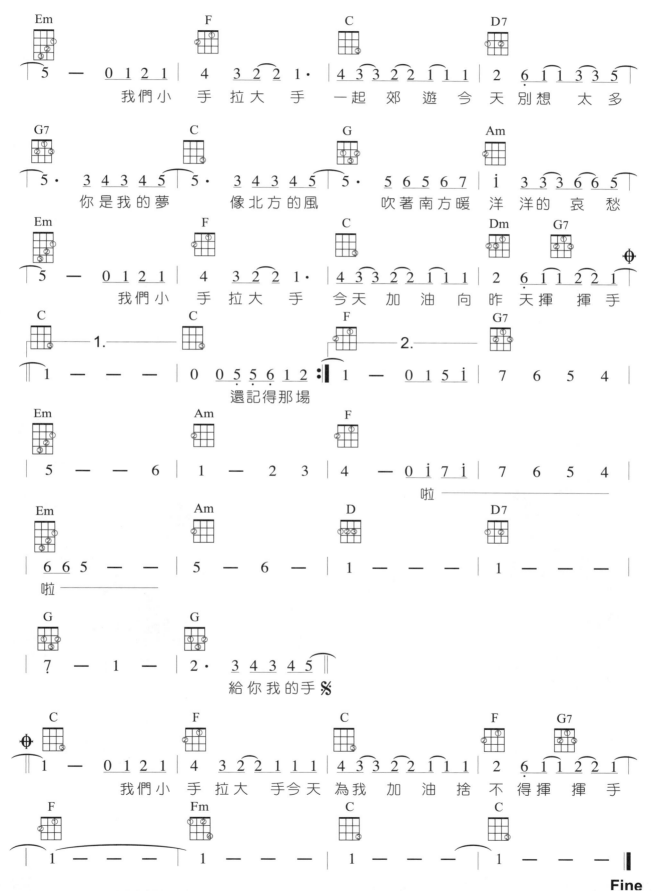

無樂不作

Key：C
4/4

詞：嚴云農
曲：范逸臣

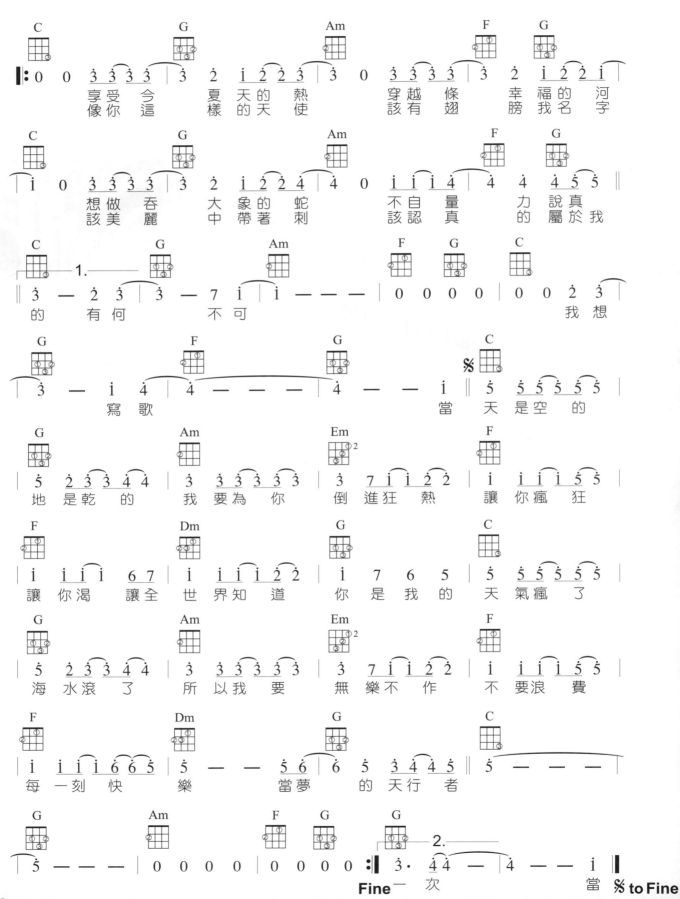

故鄉Puyuma

Key：C
4/4 Swing

詞：四　弦
曲：陳建年

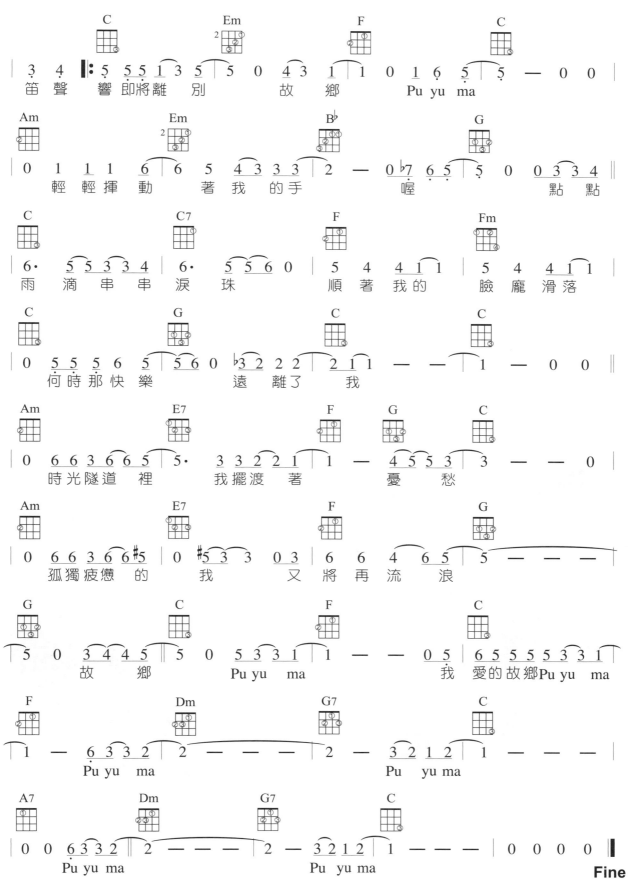

戀愛ing

Key：C
4/4 ♩=180

詞曲：五月天阿信

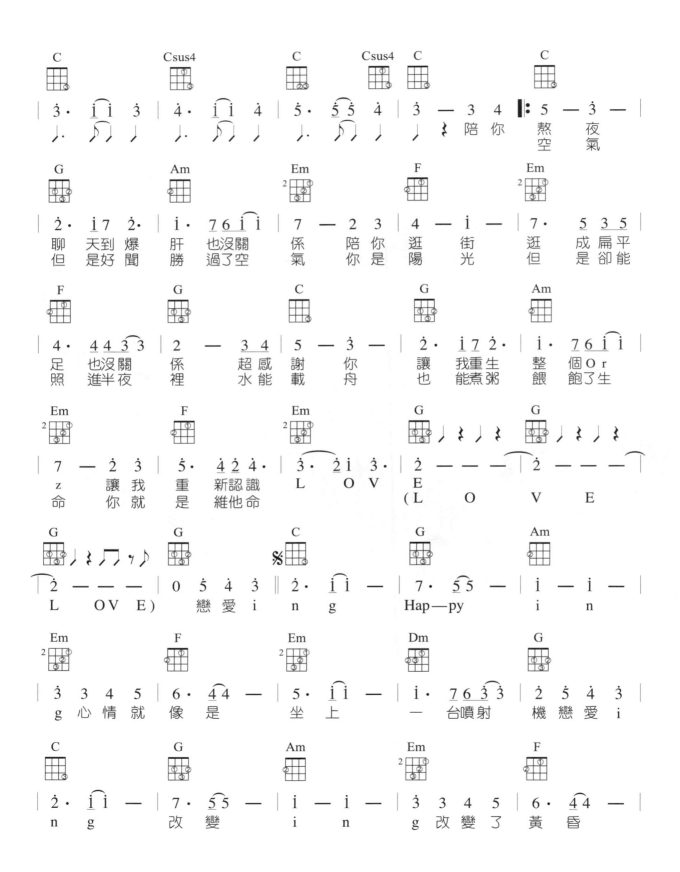

CHAPTER 19 三連音（Slow Rock）

學習烏克麗麗有三個重要元素，一個是搖擺（Swing）、一個是切分（Syncopation）、另一個就是三連音（Triplet）。我們在一個4/4拍裡平均彈奏12個拍點，那麼每拍就有三個拍點，這就是所稱的「Slow Rock（慢搖滾）」音樂風格，一般也稱為三連音(Triplet)。請注意這三個音在一拍裡必須是平均的。

Slow Rock常用的刷奏型態

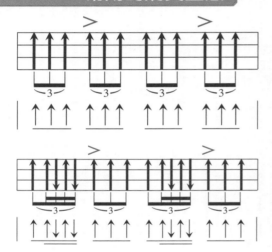

三連音分割刷奏

進階的三連音彈法，使用二指法做分割刷奏。

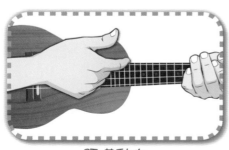

預備動作

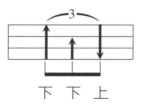

下　下　上

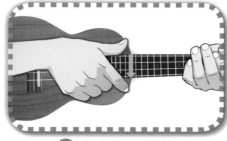

❶ 食指向下撥弦

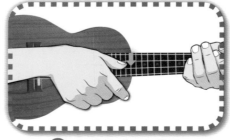

❷ 大拇指向下撥弦

❸ 食指向上撥弦

把手型反過來，也有另外一種感覺的三連音。

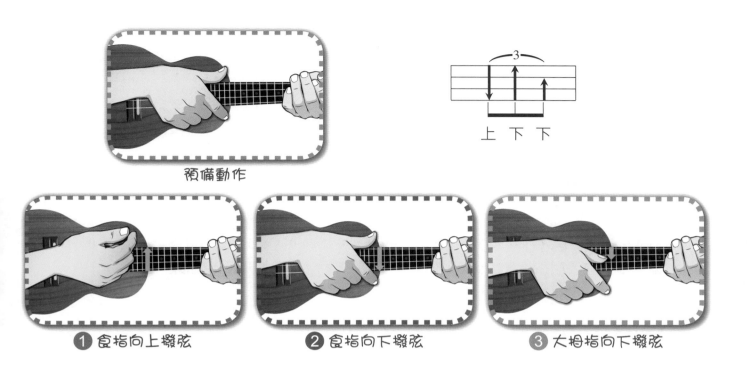

預備動作

① 食指向上撥弦　　② 食指向下撥弦　　③ 大拇指向下撥弦

以上兩種的三連音的彈法，可以廣泛的使用在3Beat、4Beat的音樂風格裡。

🌿 範例練習

Track 59

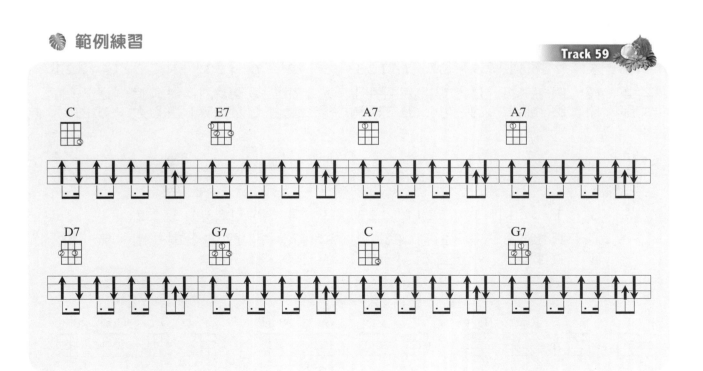

蜉蝣

Key：F
4/4 ♩＝60

詞曲：陳綺貞

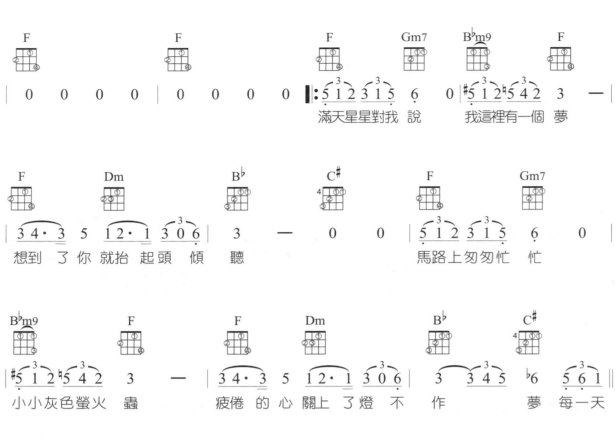

| F | | | F | | | F | Gm7 | B♭m9 | F |

‖: 5̇ 1 2 3̇ 1 5̇ | 6̇ 0 | #5̇ 1 2 5̇ 4 2 | 3 — |

滿天星星對我 說　我這裡有一個 夢

| F | Dm | B♭ | C# | F | Gm7 |

| 3 4 · 3 5 | 1 2 · 1 3 0 6̇ | 3 — 0 0 | 5̇ 1 2 3̇ 1 5̇ | 6̇ 0 |

想到 了你就抬 起頭 傾 聽　　馬路上匆匆忙 忙

| B♭m9 | F | F | Dm | B♭ | C# |

| #5̇ 1 2 5̇ 4 2 | 3 — | 3 4 · 3 5 | 1 2 · 1 3 0 6̇ | 3 3 4 5 ♭6̇ | 5̇ 6̇ 1 ‖

小小灰色螢火 蟲　疲倦 的 心 關上 了燈 不 作　夢 每一天

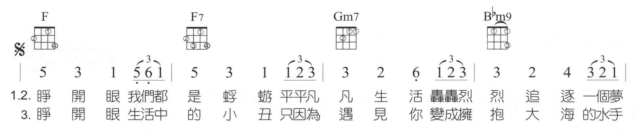

| F | F7 | Gm7 | B♭m9 |

| 5 3 1 5̇ 6̇ 1 | 5 3 1 1 2 3 | 3 2 6̇ 1 2 3 | 3 2 4 3 2 1 |

1.2. 睜 開 眼我們都 是 蜉 蝣平平凡 凡 生 活 轟轟烈 烈 追 逐 一個夢
3. 睜 開 眼生活中 的 小 丑只因為 遇 見 你 變成擁 抱 大 海 的水手

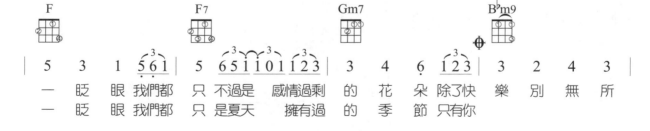

| F | F7 | Gm7 | B♭m9 |

| 5 3 1 5̇ 6̇ 1 | 5 6̇ 5 1 1 0 1 0 1 2 3 | 3 4 6̇ 1 2 3 | 3 2 4 3 |

一 眨 眼我們都 只 不過是 感情過剩 的 花 朵 除了快 樂 別 無 所
一 眨 眼我們都 只 是夏天 擁有過 的 季 節 只有你

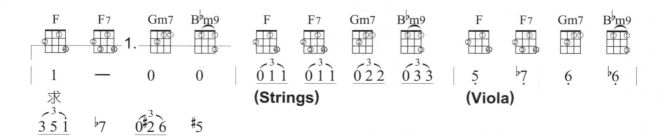

| F | F7 | Gm7 | B♭m9 | F | F7 | Gm7 | B♭m9 | F | F7 | Gm7 | B♭m9 |

1.

| 1 — 0 0 | 0 1 1 0 1 1 0 2 2 0 3 3 | 5 ♭7̇ 6̇ ♭6̇ |

求　　　　　　(Strings)　　　　　　　(Viola)

| 3̇ 5 1 ♭7̇ | 0 #2̇ 6 #5̇ |

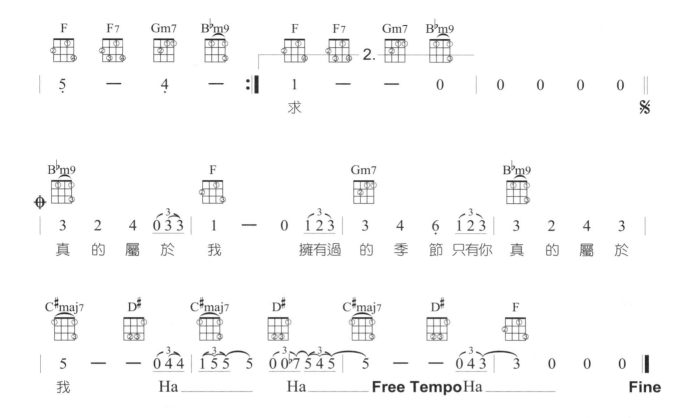

相同和弦名稱，但按法卻不同？

和弦的按法取決於和弦的組成音，凡是滿足和弦組成音，任何按法都可能因為要配合旋律需要，而有不同的按法，例如一個C和弦，它的組成音是C、E、G，我們一開始學的是一般採用的按法，四根弦由上往下撥分別是G、C、E、C；但如果我們把原本第一弦的C音，移到第七格的E音，此時四分弦由上往下撥分別是G、C、E、E，一樣是由C、E、G所組成，所以它也叫做「C和弦」；依照這個觀念，大家可以依照旋律的需要，改變和弦的按法喔！

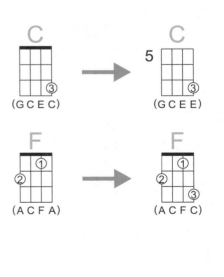

新不了情

詞：黃 鬱
曲：鮑比達

Key：C
4/4

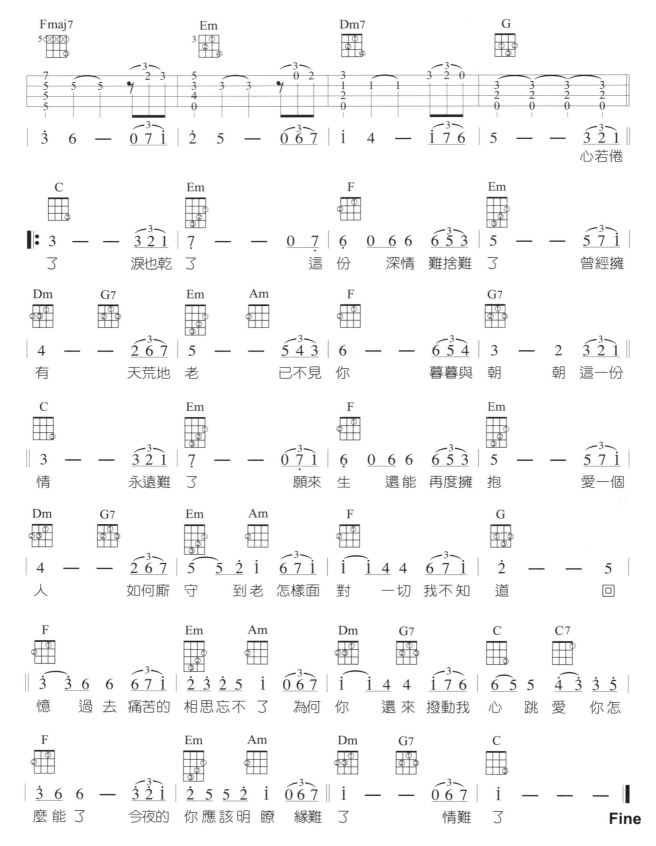

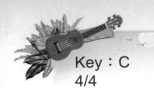

沒那麼簡單

詞：姚若龍
曲：蕭煌奇

Key：C
4/4

琶 音

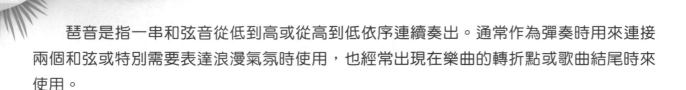

　　琶音是指一串和弦音從低到高或從高到低依序連續奏出。通常作為彈奏時用來連接兩個和弦或特別需要表達浪漫氣氛時使用，也經常出現在樂曲的轉折點或歌曲結尾時來使用。

　　琶音使用四根手指來彈奏，剛好將拇指、食指、中指、無名指，分別彈奏第4弦、第3弦、第2弦、第1弦，依序一個音接著一個音，將它們彈出，視歌曲的速度，可以控制琶音所要表現的情緒。這個技巧在譜中有時不一定會標示出來，你可以視歌曲的需要增加在和弦當中。

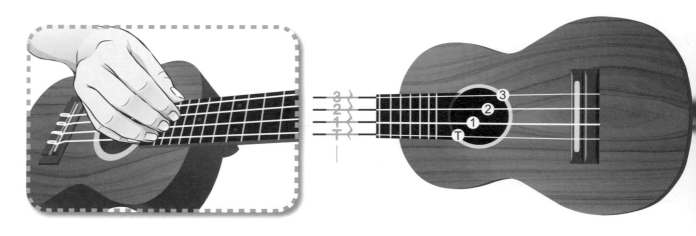

　　琶音也可以單獨使用拇指來完成，拇指依序撥奏第4弦、第3弦、第2弦、第1弦，一個音接著一個音，以類似畫圓弧的動作，將音彈出。在彈奏帶有旋律的曲子時，也可以將琶音只撥到特定的旋律音上，用以強調拍子或是讓音樂有飽滿感。尤其是彈奏帶有旋律的演奏曲時，使用爬音技巧更能讓原本單音的旋律變得更有和聲效果。

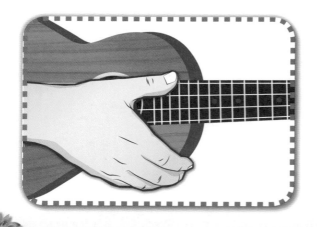
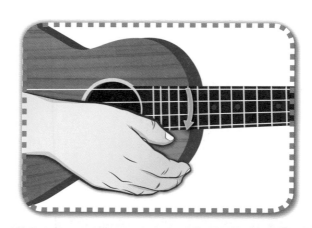

🌿 **範例練習**

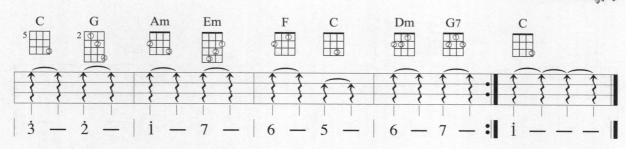

關於演奏曲

烏克麗麗跟一般的多音樂器一樣，除了用來伴奏歌曲，也可以演奏歌曲。當我們把旋律音加到和弦裡頭，用琶音來彈奏就會變成帶有旋律的和聲，美妙極了，此時的旋律音不再是單一個音那麼單薄，而是附有和諧的和聲音。通常一首演奏曲就是這個基本概念而來的。當然，琶音就不是四條弦都需要彈到，只需撥到我們需要的音上，旋律就跑出來了。

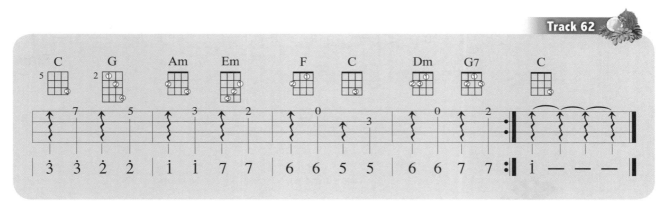

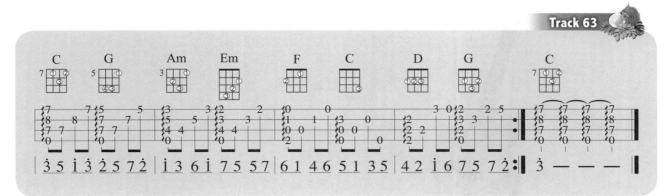

Love Me Tender

Key：F
4/4 ♩=80

詞曲：Elvis Presley/
Vera Matson

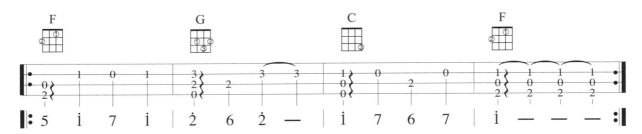
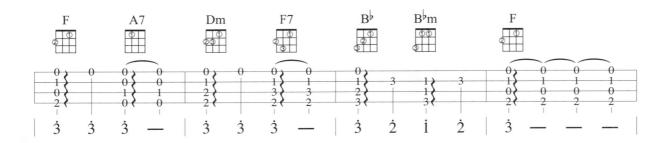
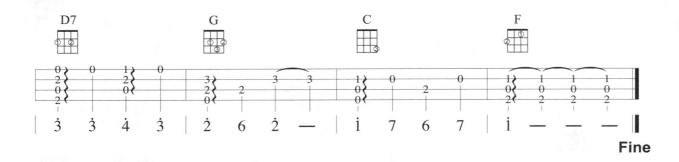

Fine

綠袖子
Green Sleeves

Key：Am
3/4 ♩＝100

英國民謠

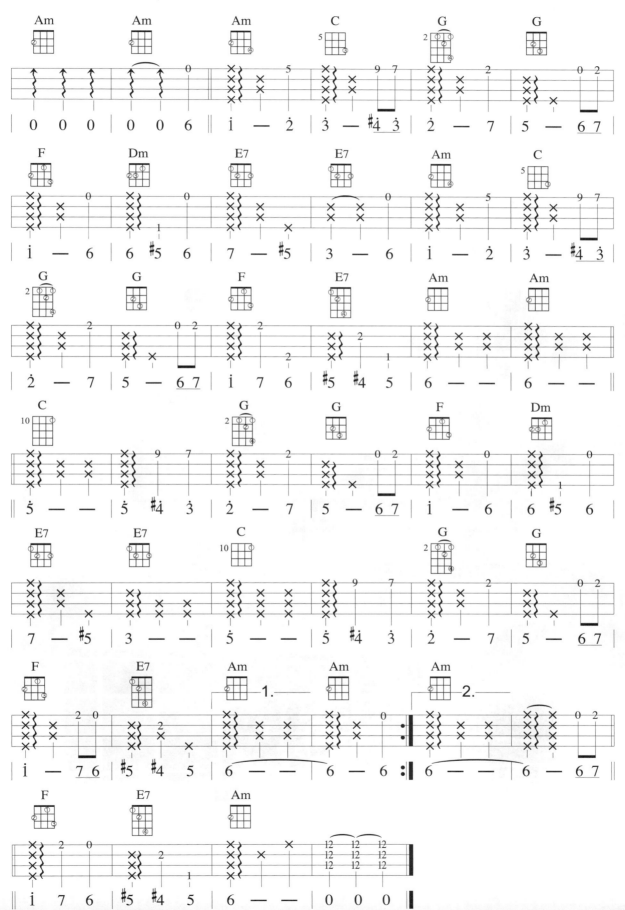

F大調音階

F大調在烏克麗麗上也是一個很重要的調性，前面學過的C大調第一個音是從C（Do）開始彈，遇到低音只能提高八度來彈。現在有個解決的方法，就是換一個調來彈奏。依照首調的看法，F大調就是把C大調的F音當成是第一個音，再根據大調音階「全、全、半、全、全、全、半」的音程道理，排列出來的音階為F→G→A→B♭→C→D→E→F，在五線譜上會出現一個降音記號，不過簡譜還是一樣唱1→2→3→4→5→6→7→i。

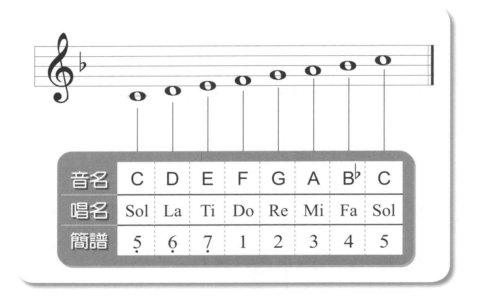

音名	C	D	E	F	G	A	B♭	C
唱名	Sol	La	Ti	Do	Re	Mi	Fa	Sol
簡譜	5̣	6̣	7̣	1	2	3	4	5

當你要彈旋律時，發現低音無法彈到，這時你必須轉調，通常彈這個調就可以解決了。

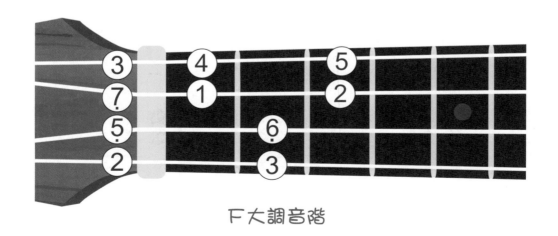

F大調音階

每條弦上的音，都可以根據全音、半音的原理，往指板下方一直延續喔。

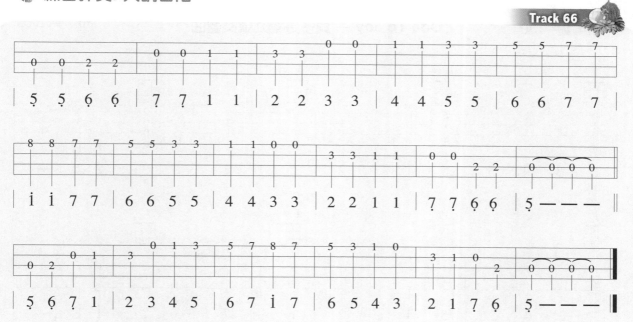

小步舞曲
Menuett in F

Key：F
3/4 ♩＝100

曲：巴哈

Fine

快樂頌

Ode To Joy — 貝多芬第九號交響曲

Key：F
4/4 ♩＝100

曲：貝多芬

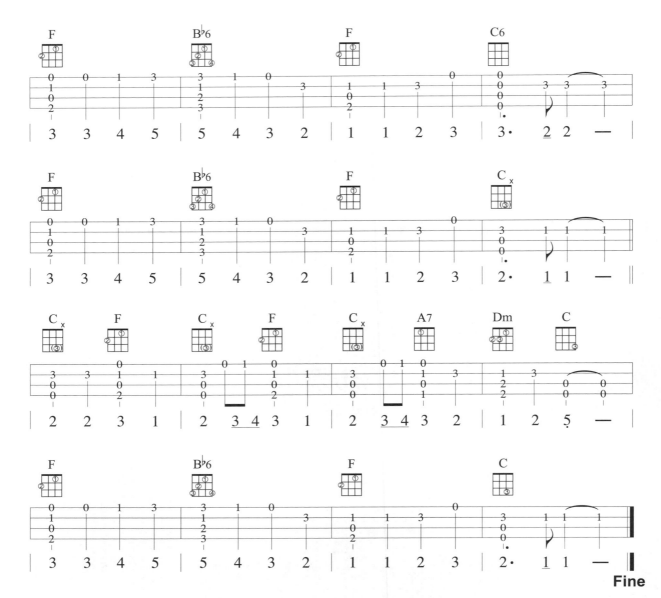

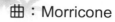

Key：F
4/4 ♩＝100

驛馬車

曲：Morricone

Fine

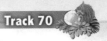

Aloha' Oe

Key：F
4/4 ♩=72

夏威夷民謠

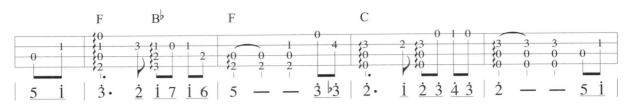

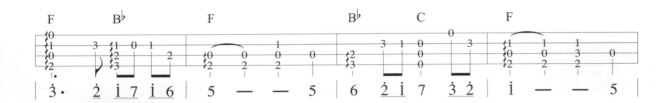

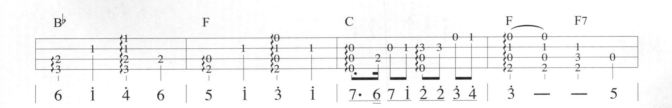

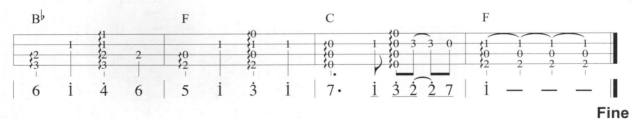

Fine

哆啦A夢

Key：F
4/4 Swing

詞：楠部工
曲：菊池俊輔

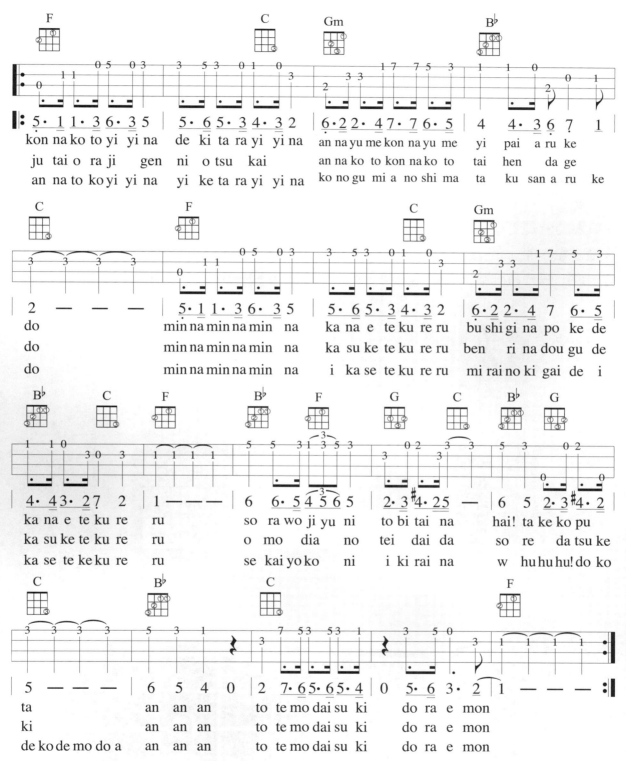

97

G 大調音階

　　G大調在烏克麗麗上一樣是重要的調性。為什麼烏克麗麗要先學C、F、G這三個調呢?因為這三個調在實際彈奏時,第4弦的空弦音正好都是這三個調的音階音,而且都是不打架的音,縱使你不按第4弦,彈下去也不會有怪音出現,而在編曲時,正好可以好好利用這空弦音,所以這三個調在烏克麗麗是最常被彈奏的調性。

　　G大調就是把C大調的G音當成是第一個音,根據大調音階的組成「全、全、半、全、全、全、半」的道理,排列出來的音階為G→A→B→C→D→E→F#→G,在五線譜上會出現一個升音記號,但簡譜還是一樣唱1→2→3→4→5→6→7→i。

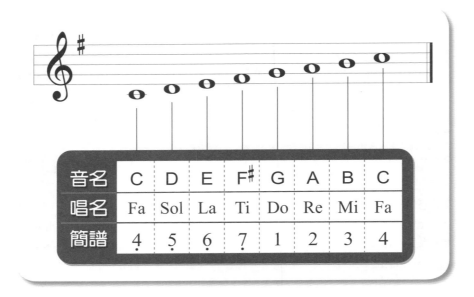

音名	C	D	E	F#	G	A	B	C
唱名	Fa	Sol	La	Ti	Do	Re	Mi	Fa
簡譜	4.	5.	6.	7.	1	2	3	4

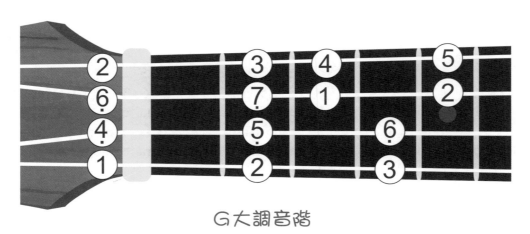

G大調音階

　　每條弦上的音,都可以根據全音、半音的原理,往指板下方一直延續喔。

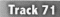

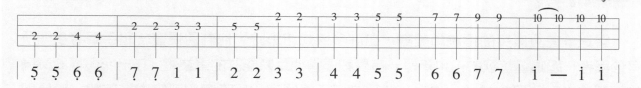

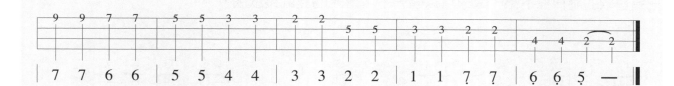

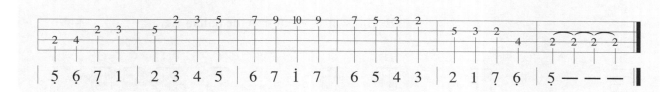

頒獎樂
（軍隊進行曲）

Key：G
2/4 ♩＝100

曲：舒伯特

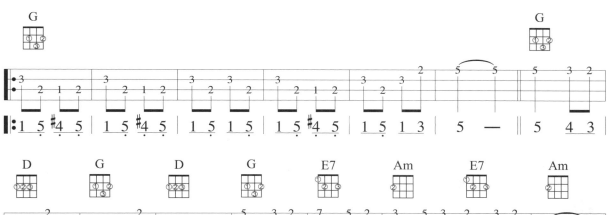

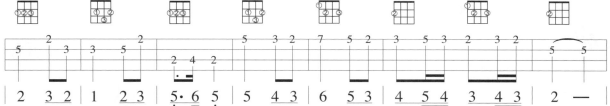

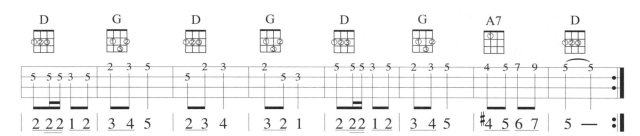

Hawai'i Aloha

Key：G
4/4 ♩=72

夏威夷民謠

這是一首夏威夷的傳統讚美詩，在許多儀式結束時，他們習慣會一起手牽著手與所有參與者一起唱這首歌曲，也算是一首夏威夷當地耳熟能詳的畢業歌。在一次與夏威夷烏克麗麗演奏家的聚會當中，作者我發現來自不同國家的演奏家們都會唱這首歌，於是就把這首歌的旋律採下來，大家可以練一下，傳統的夏威夷歌曲。

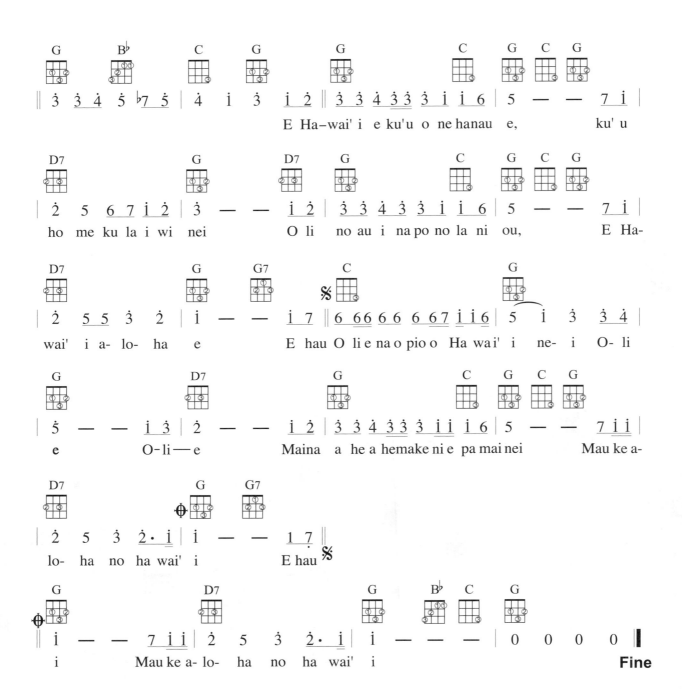

耶誕鈴聲
Jingle Bells

Key：G
4/4 ♩＝120

經典
耶誕歌曲

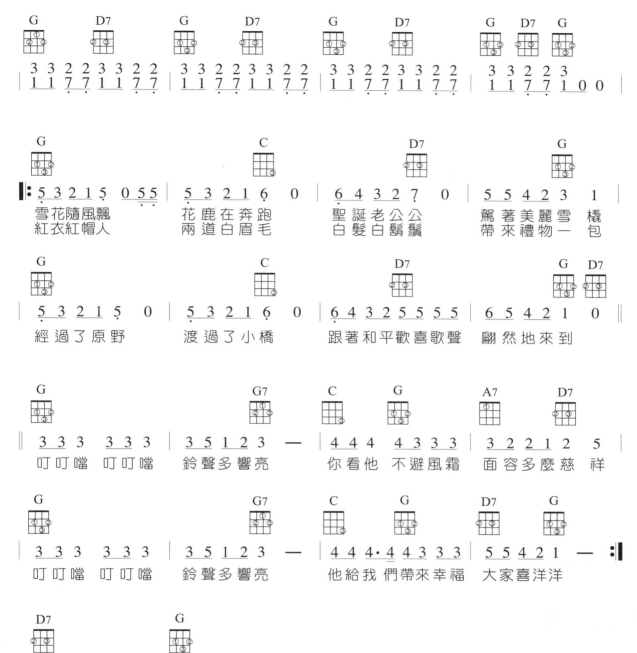

G	D7	G	D7	G	D7	G D7 G
3 3 2 2 3 3 2 2	3 3 2 2 3 3 2 2	3 3 2 2 3 3 2 2	3 3 2 2 3			
1 1 7 7 1 1 7 7	1 1 7 7 1 1 7 7	1 1 7 7 1 1 7 7	1 1 7 7 1 0 0			

G 5 3 2 1 5 0 5 5　**C** 5 3 2 1 6　0　**D7** 6 4 3 2 7　0　**G** 5 5 4 2 3　　1

雪花隨風飄　　花鹿在奔跑　　聖誕老公公　　駕著美麗雪　橇
紅衣紅帽人　　兩道白眉毛　　白髮白鬍鬚　　帶來禮物一　包

G 5 3 2 1 5　0　**C** 5 3 2 1 6　0　**D7** 6 4 3 2 5 5 5 5　**G D7** 6 5 4 2 1　0

經過了原野　　渡過了小橋　　跟著和平歡喜歌聲　翩然地來到

G 3 3 3　3 3 3　**G7** 3 5 1 2 3　—　**C G** 4 4 4　4 3 3 3　**A7 D7** 3 2 2 1 2　5

叮叮噹　叮叮噹　鈴聲多響亮　　你看他　不避風霜　面容多麼慈　祥

G 3 3 3　3 3 3　**G7** 3 5 1 2 3　—　**C G** 4 4 4 · 4 4 3 3 3　**D7 G** 5 5 4 2 1　—

叮叮噹　叮叮噹　鈴聲多響亮　　他給我 們帶來幸福　大家喜洋洋

D7 5 5 4 2　**G** 1 — 2 3 2 1 2 1 6 5　1 — — —

大 家 喜 洋 洋　　　　　　　　　　**Fine**

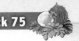

Key：G

Crazy G

4/4 Swing ♩=160

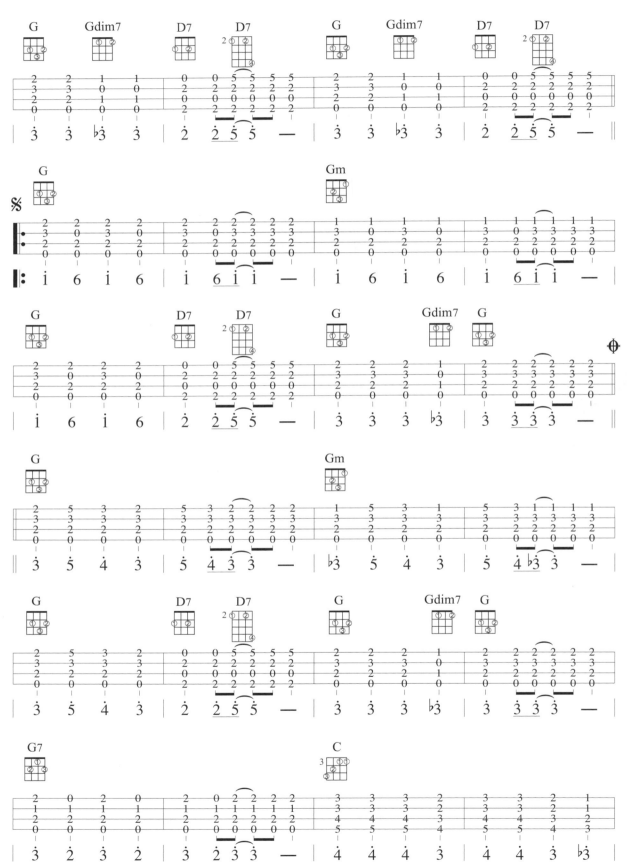

CHAPTER
23 顫音（Tremolo）

顫音（Tremolo）是指在一個音或和弦上做快速的連續撥奏。利用輕重，快慢的彈奏，可以做出令人振奮，近似瘋狂的效果。

在譜中的符桿上會出現斜線的記號，一個斜線代表8分音符顫音，兩條斜線代表16分音符顫音，三條斜線就是32分音符顫音了。

單音的顫音有兩種方式，最常見的是使用食指指甲來彈奏，另一種是使用pick（彈片）彈奏。使用食指彈奏時，將拇指與食指捏起，無名指或中指則靠在面板上當做支撐，使用食指指甲於弦上做來回快速的彈奏，這樣可以讓顫音更為平滑。

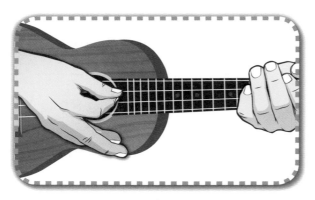

▲ 使用食指彈奏

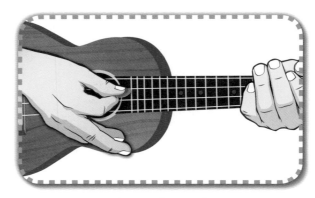

▲使用pick彈奏

在多音的和弦上也可以做顫音，和弦顫音使用食指，以食指指甲如同刷奏的方式，以手腕快速擺動，在弦上做彈奏。也可以使用指腹上的肉來做顫音，音色也會呈現不一樣的效果。

🌿 和弦顫音範例練習

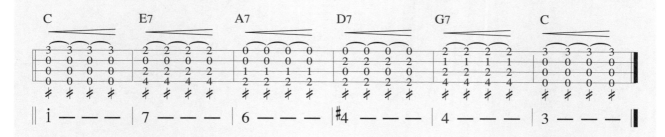

顫音因為使用快速的來回彈奏，有時候控制不好，就容易變得很吵，所以你必須練習放鬆你的右手腕，利用輕重、緩急，來達到音樂的效果。還有一種比較進階的顫音是使用無名指、中指、小指，在一條弦上快速輪流撥奏，達到顫音的效果，在第二冊，我們將有更進一步的練習。

聖者進行曲
When The Saints Come Marching in

Key：C
4/4 ♩＝180

黑人靈歌

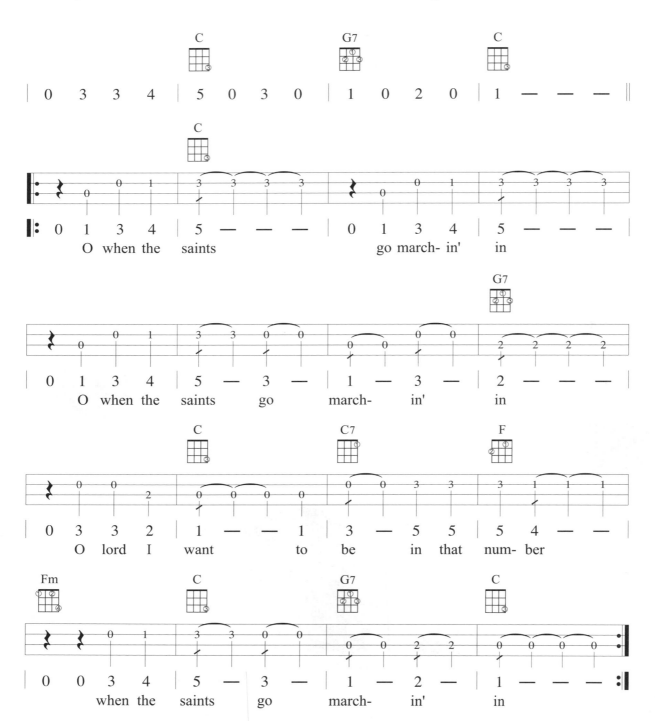

奇異恩典
Amazing Grace

Key：G
3/4 ♩＝80

John Newton
基督教聖詩

G	G7	C	G	Em	

| 0 | 0 | 5̣ | 1 — 3̲1̲ | 3 — 2 | 1 — 6̣ | 5̣ — 5̣ | 1 — 3̲1̲ |

A- maz- ing grace how sweet the sound That saved a-

| A7 | D | D7 | G | G7 | C |

| 3 — 2̲3̲ | 5 — — | 5 0 3̲5̲ | 5 — 3̲1̲ | 3 — 2 | 1 — 6̣ |

wreth like me I once was lost but now am

| G | Em | Am | D7 | G | C | G |

| 5̣ — 5̣ | 1 — 3̲1̲ | 3 — 2 | 1 — — | 1 — — |

found was blind but now I see **Fine**

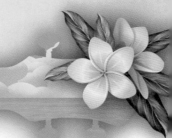

換 弦

　　當你的琴弦使用一段時間後，會慢慢失去彈性，導致音色變悶，此時你可以考慮更換琴弦。烏克麗麗使用的琴弦材質，一般常見的有尼龍弦、羊腸弦、碳纖弦，每種的材質又有粗細之分，音色各不盡相同，不過如果你還不知如何選擇，建議買跟原琴一樣粗細的就可以了。

　　換弦的方式不難，如果你想自行更換請特別注意繞弦的方向即可，如下圖：

① 將新弦依照弦上標示，任一端皆可，
　 將弦插入該弦之琴橋孔。

② 預留適當長度，將尾端之弦繞過琴橋，
　 再從弦的下方穿過去。

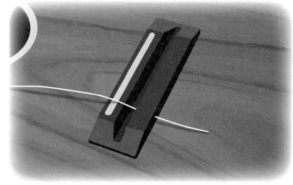

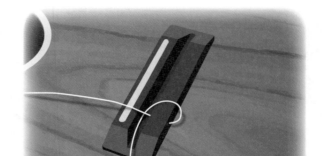

③ 穿過弦的下方。

④ 在弦上繞兩圈或三圈。

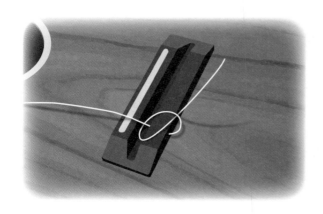

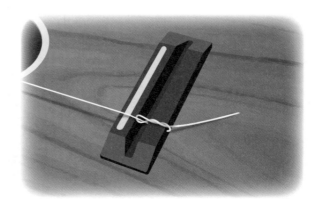

⑤ 依同樣方式依序換上新弦。

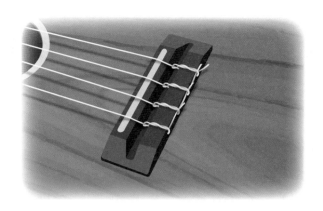

⑥ 多出來的弦可利用剪刀將其剪短,或利用鄰弦將尾端夾住。

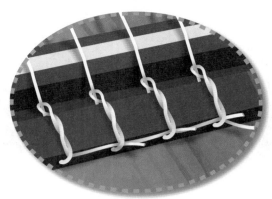

⑦ 琴弦從弦柱中間的孔,由內側往外側穿過去。

⑧ 將弦插入弦孔後,轉動弦鈕將弦繞緊(注意繞弦的方向),多出來的弦可利用剪刀將其剪短。

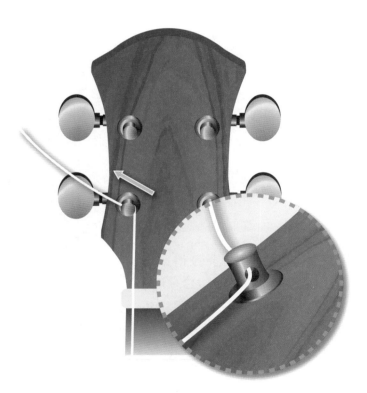

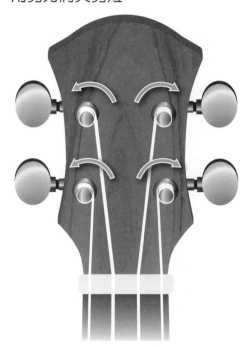

⑨ 因弦柱很短,故繞弦以四或五圈為宜,其餘請將其剪掉,繞得太多圈可能會導致音不易穩定。

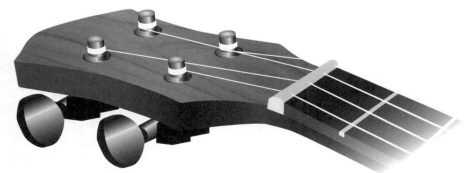

後記

好！學完了前面的基礎入門後，後面作者我將把彈奏樂譜更加完整，可能會包含了歌曲的前奏、間奏、反覆…等，還有一些沒提到過的和弦。

綜合前面所學，相信你應該對烏克麗麗有初步的認識，烏克麗麗作為一種伴奏、伴唱樂器，大多都使用刷奏技巧，所以大部分的變化都是在刷奏上做變化，除了演奏曲外，指法反而用的較少，尤其結合許多彈撥樂器的技術如顫音、輪指、琶音…等，更可以把這項樂器彈的很出色。再者，由於刷奏是一種和聲的感覺，有時候不易找到調性，所以這時候學會常用調的音階音，變得很重要，在開始彈奏之前，先把起音的旋律對一下音階，這樣唱歌時就不易唱走調。

還有，男女聲調在唱歌時，調子是不一樣的，當你唱C調覺得太低或太高時，通常換成F調或是G調，應該就會好唱了。所以C、F、G可以說是烏克麗麗非常重要的三個調性，學完C、F、G調相信足以讓你應付90%以上的歌曲，請大家務必要將這三個調子，練得很熟練。

接下來的第二冊的課程，我將更深入的討論烏克麗麗技巧與音樂理論，如果你還有興趣，歡迎你繼續學習，我們第二冊再見了！

Aloha~~~~~

隱形的翅膀

Key：C
4/4 8Beat

詞曲：王雅君

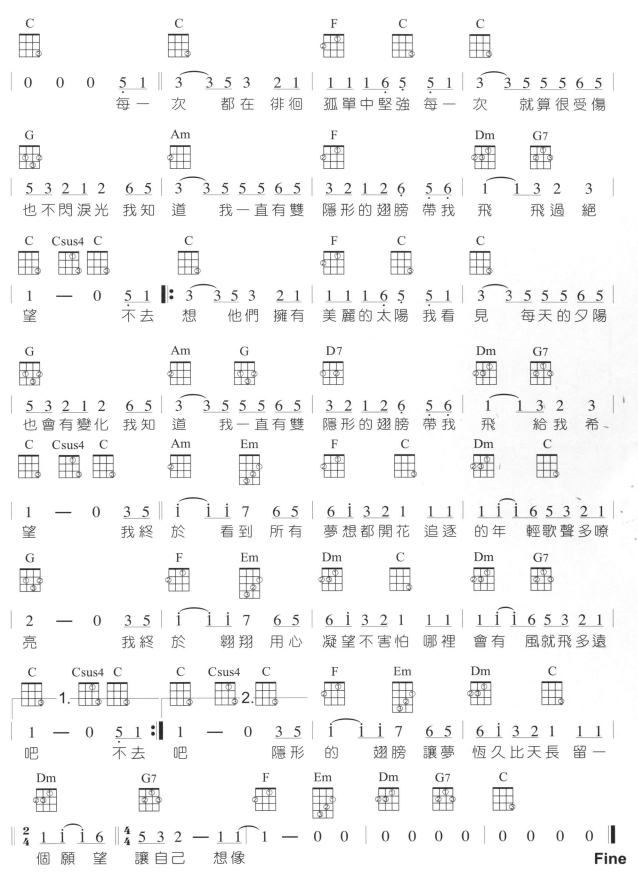

龍貓

Key：F
4/4 合奏曲

作曲：久石讓

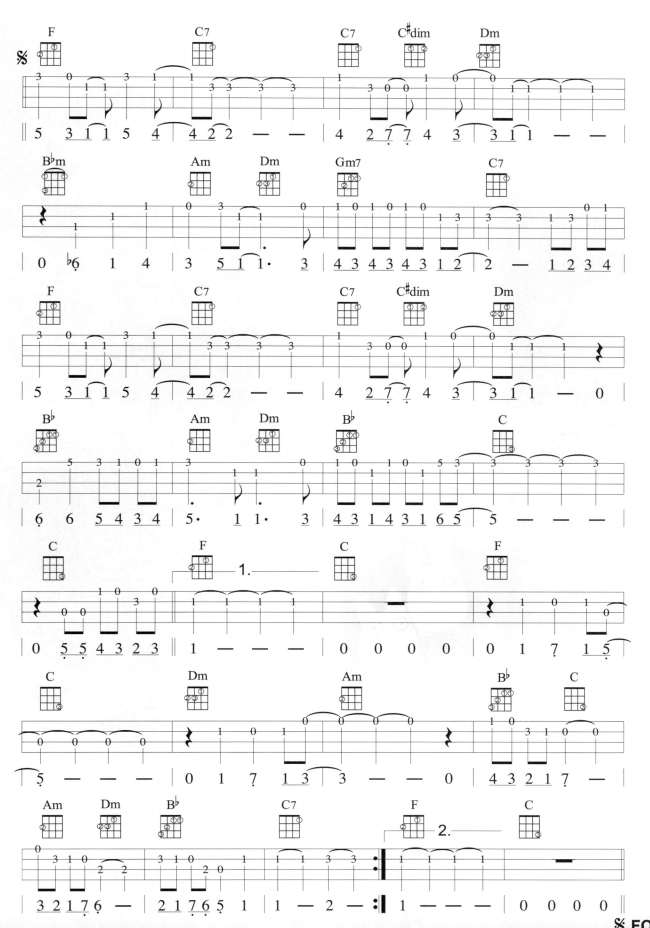

古老的大鐘
My Grandfather's Clock

Key：C
4/4 獨奏曲

作曲：Henly Clay Work

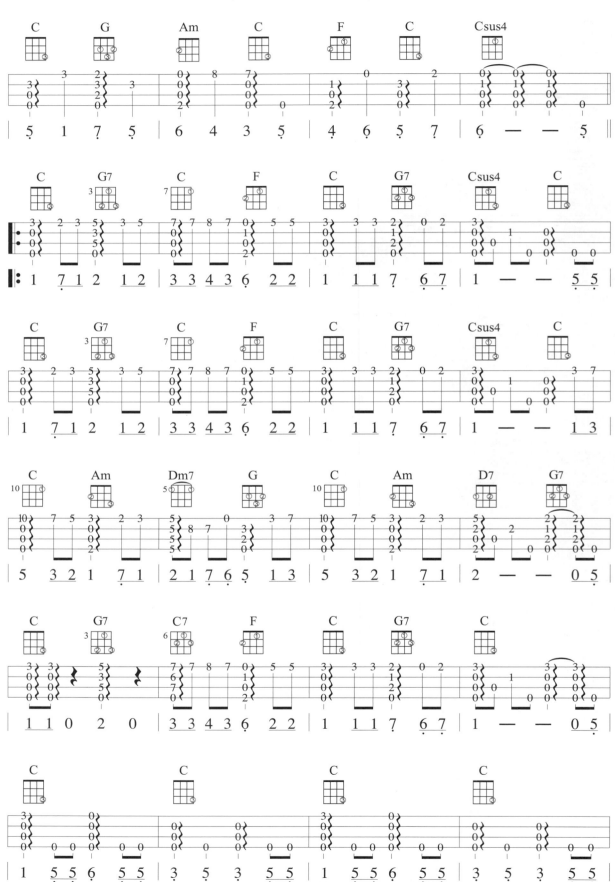

Happy uke

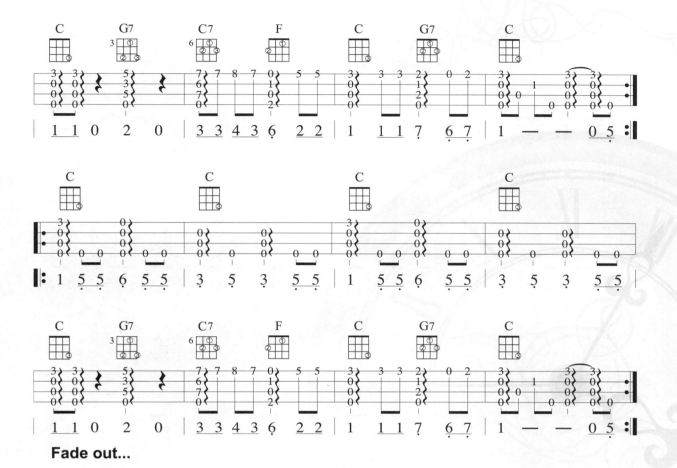

Fade out...

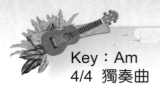

天空之城

Key：Am
4/4　獨奏曲

作曲：久石讓

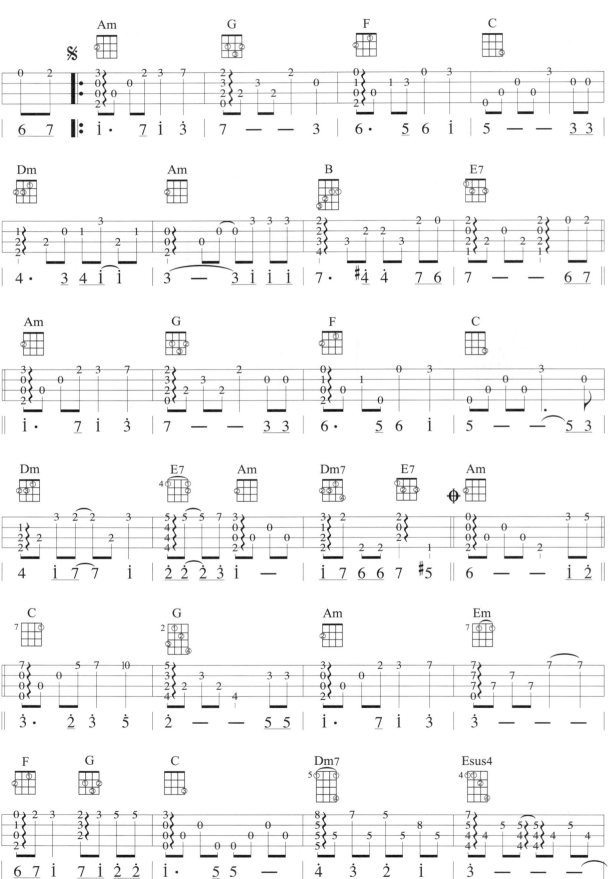

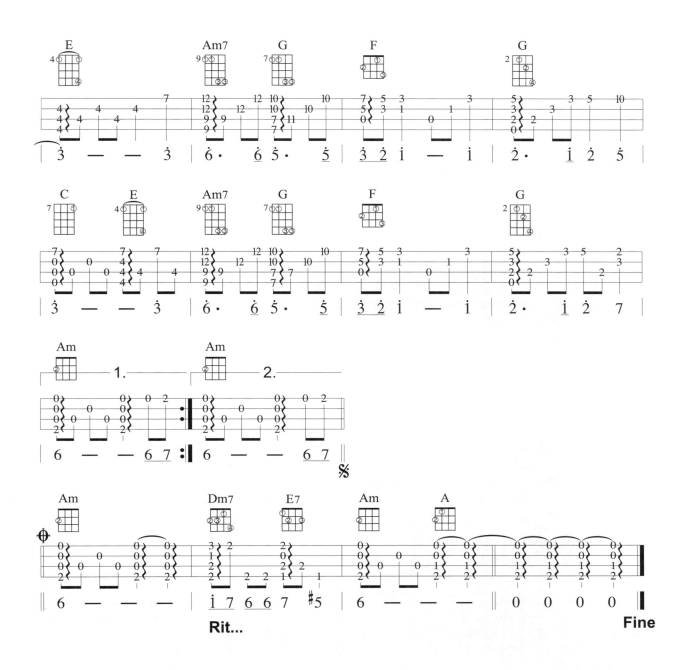

Key：C
4/4 8Beat

揮著翅膀的女孩
Proud of You

詞：陳光榮
曲：Anders

C	G	Am	Em	F	C

‖: 3　　3 4　5　　1 2 ┃ 3　3　3 4　5　　2 3 ┃ 4　　4 3　1　　4 3 ┃

Love　in your eyes Sit-ting　silent by my side　Go-ing　on　Hold-ing hand Walk-ing
Stars　in the sky Wish-ing　once up-on　a time　Give me　love　Make me smile Till the
當　我　還是　一個　懵懂的女孩　遇到　愛　不懂愛　從過
我　已不是　那個　懵懂的女孩　遇到　愛　用力愛　　仍

Dm	G7	C	G	Am	Em

┃ 4　　6 1　2　　1 2 ┃ 3　　3 4　5　　6 7 ┃ 1̇ 1̇　3 4　5　　2 3 ┃

through　the nights Hold me　up　Hold me tight　Lift me　up to touch the sky Teach-ing
end　of　life Hold me　up　Hold me tight　Lift me　up to touch the sky Teach-ing
去　到現在　直到　他　也離開　留我　在雲海徘徊　明白
信　真愛　風雨　來　不避開　謙虛　把頭低下來　像沙

F	C	Dm	G7	C	G

┃ 4 3　4 1̇　1̇　2 3 ┃ 4 3　4 2̇　2̇　1̇ 7 ┃ 1̇ ·　2̇ 3̇　2̇ 1̇ 7 ┃

me to love with heart Help-ing　me o-pen my mind　I can　fly　I'm proud that I can
me to love with heart Help-ing　me o-pen my mind　I can　fly　I'm proud that I can
沒人能取代　他曾　給我的信賴　See me　fly　I'm proud to fly up
鷗來去天地　只為　尋一個奇蹟　See me　fly　I'm proud to fly up

Am	Em	F	C	Dm	G7

┃ 1̇ ·　1̇ 7　5　5 1 ┃ 6 ·　6　5 1　1 3 ┃ 2　2 3 4　4 5　1̇ 7 ┃

fly　To give the best of　mine　Till the end of the　time　Be-lieve me I can
fly　To give the best of　mine　Till the end of the　time　Be-lieve me I can
high　不能一直依賴　別人給我擁戴　Be-lieve me I can
high　生命已經打開　我要哪種精彩　Be-lieve me I can

C	G	Am	Em	F	G7

┃ 1̇ ·　2̇ 3̇　2̇ 1̇ 7 ┃ 1̇ ·　1̇ 7　5　5 1 ┃ 6 ·　6　5 5　1̇ 7 ┃

fly　I'm proud that I can　fly　To give the best of　mine　The hea-ven in the
fly　I'm proud that I can　fly　To give the best of　mine　The hea-ven in the
fly　I'm sing-ing in the　sky　就算風雨覆蓋　我也不怕重
fly　I'm sing-ing in the　sky　你曾經對我說　做勇敢的女

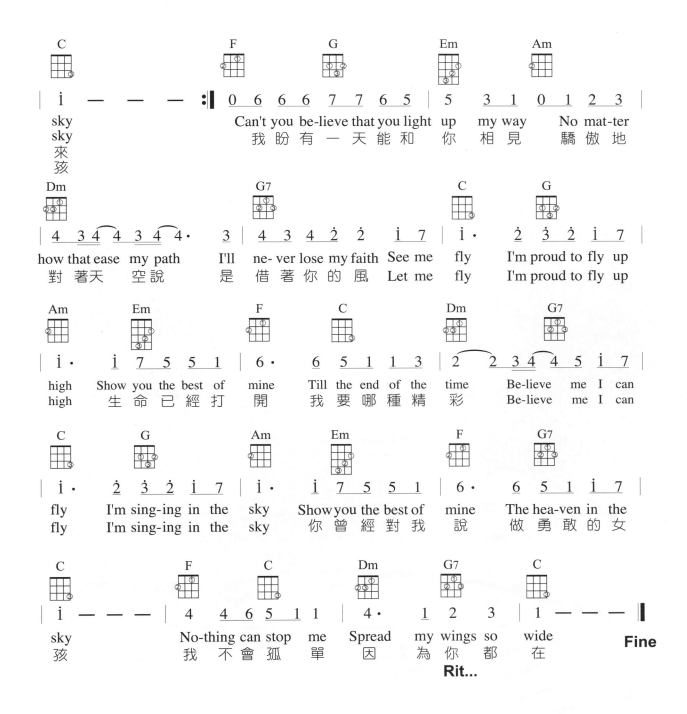

Fly Me To The Moon

Key：Am
4/4 Swing

詞曲：Bart Howard

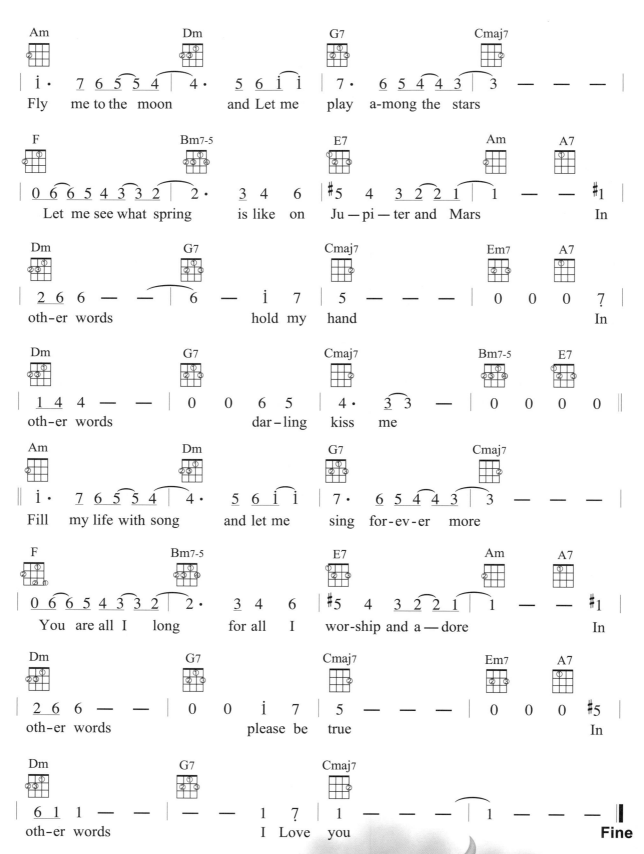

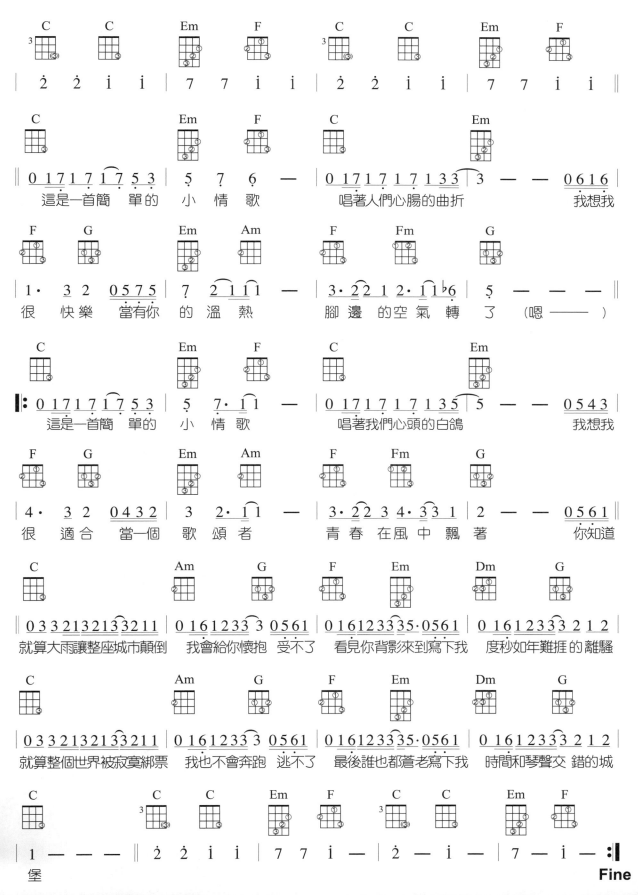

小情歌

Key：C
4/4　8Beat

詞曲：吳青峰

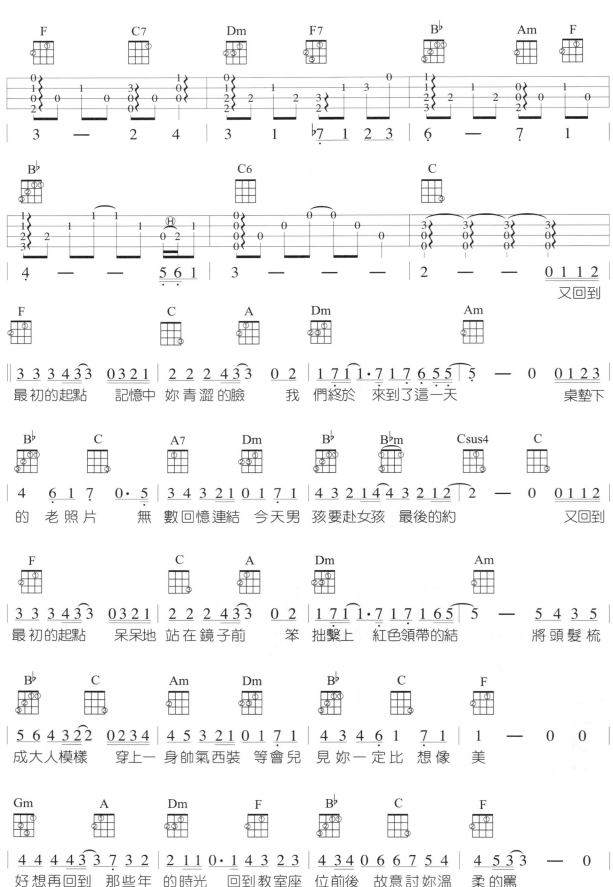

| Dm | A7 | C | Dm | B♭ | | Csus4 |

‖ 6 6 6 6 #5 5 5 6 7 0·3 | 7 i 7 7 5 1 — | 4 3 2 2 1 4 4 3 4 5 5 | 5 — — — ‖

黑板上排列 組合 妳 捨 得解 開嗎　誰與誰 坐他 又愛著她

| C | F | C | A | Dm | C |

‖ 0 0 0 0 5 5 7 | i i i 5 5 5 5 0 5 5 i | 2 2 2 5 #5 5 2 3 | 2 i i 0·7 7 i 7 5 |

那些年 錯過的 大雨　那些年 錯過的 愛情　好想 擁 抱妳 擁抱錯過的

| Bm7-5 | Gm | C | A7 | Dm | B♭ |

‖ 6·2 2 — 0 2 2 3 | 4 3 4 6 5 5 0 4 3 4 | 5 5 2 7 i 0 i 7 5 | 4 3 4 4 5·6 3 2 i 2 |

勇氣　曾經想 征服全世界　到最後 回首才發現　這世界 滴滴點 點全部都是妳

| C | F | C | A | Dm | C |

‖ 2 — — 0 5 5 7 | i i i 5 5 5 5 0 5 5 i | 2 2 2 5 #5 5 2 3 | 2 i i 0·i 7 i 7 5 5 |

那些年 錯過的 大雨　那些年 錯過的 愛情　好想 告訴妳 告訴妳我 沒

| Bm7-5 | B♭ | C | A | Dm | B♭ |

‖ 6 3 3 — 0 4 4 5 | 6 5 6 i 7 7 0 7 7 6 | #5 5 5 3 2 i 0 i 7 5 | 4 3 4 4 5·6 3 2 i 2 |

有忘記　那天晚 上滿天星星　平行時 空下的約定　再一次 相遇我 會緊緊抱著妳

| C | F |

‖ 2 0·i i 7 i | i — — 0 ‖

緊緊 抱著 妳　　**Fine**

龍映育編著

1、影像教學、歌曲彈奏示範。

2、有系統的講解樂理觀念，培養編曲能力。

3、由淺入深得練習指彈技巧。

4、基礎的指法練習、對拍彈唱、視譜訓練。

5、收錄五月天、田馥甄、宮崎駿動畫...等經典流行歌曲X30。

定價400元

麥書國際文化事業有限公司 http://www.musicmusic.com.tw
TEL：02-23636166．02-23659859

陳建廷編著
每本定價360元 附教學QR Code
陳建廷(David) 編著

烏克麗麗
完全入門24課

輕鬆入門24課
烏克麗麗一學就會！

- 簡單易懂　　　　・內容紮實
- 詳盡的教學內容　・影音教學示範

學習樂器完全無壓力快速上手！

元
拾
佰
仟
萬
拾
佰
存款單
仟
金
金額 新台幣(小寫)
儲
3
撥
1
劃
7
政
4
郵
6
7
帳號 1

通訊欄（限與本次存款有關事項）

快樂四弦琴 HappyUke ① 訂閱 ☐單

戶名 麥書國際文化事業有限公司

寄款人

姓名

通訊處

電話 ☐☐☐—☐☐

☆ 贈送音樂飾品1件

＊未滿1000元，酌收運送處理費80元

總金額 _____ 元

經辦局收款戳

虛線內備供機器印錄用請勿填寫

編著	潘尚文
藝術統籌	陳以琁
美術設計	陳以琁　呂欣純
電腦製譜	林倩如　林仁斌
譜面輸出	林倩如
文字校對	吳怡慧　陳珈云
錄音	何承偉
混音	麥書（Vision Quest Media Studio）
編曲演奏	潘尚文
木箱鼓	江岳霖

發行	麥書國際文化事業有限公司
	Vision Quest Publishing International Co., Ltd.
地址	10647 台北市羅斯福路三段325號4F-2
	4F.-2, No.325, Sec. 3, Roosevelt Rd.,
	Da'an Dist., Taipei City 106, Taiwan (R.O.C.)
電話	886-2-23636166 · 886-2-23659859
傳真	886-2-23627353
郵政劃撥	17694713
戶名	麥書國際文化事業有限公司

http://www.musicmusic.com.tw

E-mail：vision.quest@msa.hinet.net

中華民國108年3月三版

【版權所有 · 翻印必究】

本書若有缺頁、破損，請寄回更換謝謝。